水色光之翼

光影高级感水彩插画技法

三土 著

北京出版集团公司
北京美术摄影出版社

图书在版编目（CIP）数据

水色光之翼 ：光影高级感水彩插画技法 ／ 三土
著. — 北京 ： 北京美术摄影出版社，2019. 6
ISBN 978-7-5592-0261-1

I. ①水… II. ①三… III. ①水彩画—绘画技法
IV. ① J215

中国版本图书馆CIP数据核字（2019）第047669号

水色光之翼

光影高级感水彩插画技法

SHUISE GUANG ZHI YI

三土　著

出　版	北京出版集团公司
	北京美术摄影出版社
地　址	北京北三环中路6号
邮　编	100120
网　址	www.bph.com.cn
总发行	北京出版集团公司
发　行	京版北美（北京）文化艺术传媒有限公司
经　销	新华书店
印　刷	天津联城印刷有限公司
版印次	2019年6月第1版　2020年2月第3次印刷
开　本	889毫米×1194毫米　1/16
印　张	10
字　数	92千字
书　号	ISBN 978-7-5592-0261-1
定　价	78.00元

目 录

第八章 甜美洛丽塔
——如何让画面丰富起来

第九章 日式鸟居下的扫地少女
——怎样通过画面传递情感

特别收录 行走在宇宙中
——夏小鲟教你表现光影

前 言

　　大家好，我是三土（REDUM），很高兴这本书终于完成了！虽然图例不算很多，但每一张我都用心去画了，并且贯串全书，把水彩中非常重要、却往往被大部分教程书所忽视的**光影理念**详细讲解了出来。有了新的理解角度，相信大家再拿起画笔，会有完全不一样的感觉。

　　另外，这本书还有一个奇葩的地方：平时大家看到的绘画教程大多是行云流水，从头到尾一气呵成，但我就不一样啦，嘿嘿，我可是一直都在失误呢！所以在本书里，我不但讲解了作画思路和步骤，还展示了很多关于画面失误了怎么办、画坏了怎样及时补救的方法，大家可以充分感受到我的机智！

　　玩笑归玩笑，实际上我觉得这些技巧其实是大家非常需要的。我们从水彩的初级菜鸟阶段起步，在"画好水彩"这条路上，会遇到风风雨雨，不断地磕磕绊绊，遭遇各种难题。常规的教程书虽然几乎没有失误的步骤，但我们却很难从那些太顺利的过程里找到和自己类似的困境，自然更看不到解决方法。大师们功底深厚，画风稳健，可这也意味着与初学者们的疑问相隔甚远，不是吗？

　　我希望通过这本书，自己能以一个参与者、学习者而非传授者的身份和大家一起探讨，如何画出一张水彩插画；更想和大家一起不断调整、修改甚至补救，研究怎样画好一张水彩插画。

　　在通往水彩高手的路上，不要输给风，不要输给雨，我们一起结伴前行吧！

三土
2019 年 4 月

全新的光影水彩理念

水彩画的基本概念

近年来，随着日韩插画在国内的兴起，水彩插画也逐渐流行起来。所谓的水彩画，就是使用水彩颜料和水彩画笔等相关工具，在不同的水彩纸上作画。水彩画的颜色细腻通透，渐变自然，颜料和画纸都带有一定肌理，画面效果清新而别致。

从光影的角度全新理解水彩

　　如果从常规的角度学习水彩画，我们可能会一头扎进具体的操作方法里：怎样混色，怎样画花瓣，怎样表现人物造型……不过，你有没有过疑问——为什么要把这几种颜色混在一起？同样的花瓣，为什么有的上色鲜艳，有的却刻意画得偏灰？人物的头发、肢体为什么画得有虚有实？哪里应该虚，哪里应该实？

　　其实，在一幅漂亮的水彩画作中，水彩只是媒介，光影才是要表达的主旨与核心。不同的光影关系带来了画面的虚实、人物的空间感、整体的氛围，以及一切用色、混色的依据。

　　水彩画的重点不仅在于表现水彩的质感，更重要的在于感受光影，不管是明艳动人的鲜亮颜色，还是细腻而富有层次的灰色，都是从光影角度出发所做出的画面表达。从光影的角度去看画面的百态，并且结合水彩独特的性质，是画好水彩的重要途径之一。

　　我们平时看到的任何物品，都是处于光源下的。某种意义上说，是光赋予了万物的形态与色彩。观察事物的时候，一定要注意感受光线，注意不同光线下各种物品不同的色调与形态。

　　欣赏别人的优秀作品也是一种重要的学习过程。不仅是水彩画，很多艺术大师，如慕夏等的作品都可以从光影的角度去解析，看看他们是如何表现光影的。

　　大卫·泰勒是澳大利亚顶尖的水彩画家之一，他画过很多水彩街景作品，每一幅作品的笔触、技巧以及色彩搭配都值得我们仔细研究。他经常用蓝色统一表现阴影，还将活跃多彩的笔触着重用在被光照射的地方，这样一来就加强了单调的阴影面与多彩的受光面的对比，然后再加上一些远景，一幅美好的街景图就展现在我们面前了。

　　再来说说印象派，虽然很多人并不能理解印象派的风格，但印象派的作品对于光影独到的理解却一直影响着后人。比如莫奈的油画作品《撑阳伞的少女》，画面整体其实就描绘了一个逆着光，撑着伞站着的少女，但整幅画就能给人一种优雅神秘的感觉。其实这都是因为光影的处理到位，整幅画的意境也就跟着表达出来了。

　　大家平时看到优秀的画作，可以多加分析，思考画面美在哪里，为什么这样，作者是如何表现这种美感的。想要自己也能用画笔表达画面，仅仅跟着我分析一两幅作品是远远不够的。多看多想，让自己吸收更多的绘画营养吧。

第 二 章
水彩工具和基础画法

基本工具

　　既然是画水彩画，那么水彩工具就必不可少啦。画水彩的工具有很多，这里列举一些我常用的品牌和选择，大家也可以积极地去尝试，找到适合自己的。无论使用什么工具，适合自己才是最重要的。

水彩颜料

　　水彩颜料有很多品牌，可以根据自己的使用习惯进行选择。我常使用的是史明克24色、MG分装自选20色和NICKER不透明水彩12色。如果预算充足，推荐使用MG、DS、史明克；如果希望性价比更高，推荐使用白夜、樱花、马利。

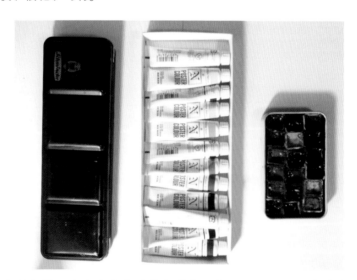

　　图为我常用的水彩颜料：从左至右分别是史明克24色、NICKER不透明水彩12色和MG。史明克颜色较为鲜艳，通透感强，被广大水彩画手所推荐。NICKER颜色十分鲜艳，因其不透明的特性，覆盖力较强。MG可以依据喜好选择水彩分装。

铅笔

　　用铅笔勾线时可以使用0.5mm或0.3mm的自动铅笔，还可以使用硬度为HB以下的铅笔，必要时也可以尝试彩铅。

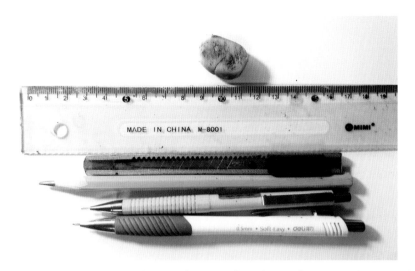

图为我平时使用的画线稿的工具，都比较普通，小商店基本上都可以买到。从上到下分别是2B
橡皮擦、直尺、美工刀、彩色铅笔、0.3mm自动铅笔和0.5mm自动铅笔。

橡皮擦尽量不要买太光滑的，要能擦干净画面的才好。彩色铅笔是比较好用的水彩辅助工具，
既可以打草稿也可以画线稿，颜色可以根据自己的喜好选择，也可以直接购买彩色自动铅笔。

 毛笔

我用过最适合的毛笔是水自闲系列。挑选毛笔时要注意，笔毛蓄水性要强，笔锋要不掉毛、不
开叉。

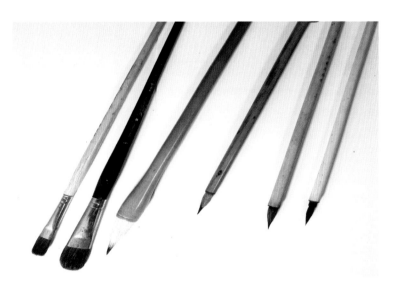

图为我常用的毛笔。从左往右第一支和第二支是水粉用笔，但是我会用它们进行水彩铺色，或
者画颜彩。第三支到第六支来自水自闲的水彩毛笔套装。其中第三支的笔头较大，可用于大面积铺
色；第四支和第五支的笔头适中，可用于铺一些小面积的颜色，也可以用来刻画部分细节。第六支
的笔头较小，可专门用来刻画细节或者勾线。

 纸

水彩纸有很多品牌，常用的有阿诗、梦法儿、莫朗和康颂等。选择水彩纸时要注意根据自己的喜好选择纸的纹理。一般纸的纹理包括细纹、中粗纹和粗纹，画比较细腻的人物水彩时，推荐大家使用细纹水彩纸。

左图中有两种纸，在相等克数下，左边的纸为木浆纸，手感较硬、较滑。右边的纸为棉浆纸，手感较软、较毛。

棉浆纸的毛边

 小贴士

一般水彩纸分为木浆纸和棉浆纸两种，这两种都是常用纸。木浆纸我用的是梦法儿，棉浆纸我用的是阿诗，大家可以根据自己的喜好选择纸张。

 其他工具

其他辅助工具还有调色盘、洗笔筒和纸巾在，大家根据自己的喜好选择即可。我使用的是史明克颜料自带的调色盘，用零食盒做洗笔筒。另外，纸巾也非常重要。纸巾的主要作用是吸水，建议准备一些吸水性好的纸巾，这样也比较节约。

绘画工具看上去很多，实际上很多工具的功能都有重合，大家按照自己的喜好选择便可。工具不在好坏或多寡，够用即可。想要提升画技，还是要靠多多练习。

零食盒，可以当作洗笔筒　　　　吸水性能良好的纸巾

 控水

绘画时，毛笔的水分含量很重要。比如，用NICKER之类的不透明水彩，水分要稍微少一点，但是也不能太干，这样才能绘制出理想的画面。

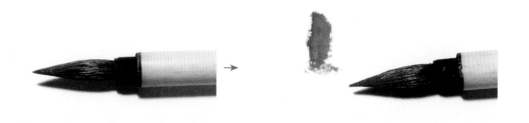

使用NICKER等不透明水彩，水分相对少一点，颜料就会浓一些。

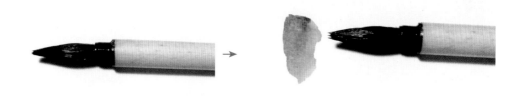

使用MG等透明水彩，水分相对多一点，颜料就会稀一些。

 蘸取颜料

蘸取颜料要注意少量多次，将笔尖轻轻放在颜料边缘，每次蘸取一点，然后在调色盘上多加水进行调色。

<p style="text-align:center">蘸取颜料</p>

 调色

画画时不能在画纸上调颜色，应该在调色盘上调好了再画到纸上。

<p style="text-align:center">调色</p>

 纸巾用法

画画时可以灵活运用纸巾，比如画面上水太多了，应该用纸巾吸毛笔的水，再用干燥的毛笔尖去吸画面的水，这样可以防止纸巾毁掉画面。

小贴士

用纸巾吸水时要吸取毛笔根部的水，而不是笔尖的水，这样既可以吸掉多余的水，也不会把笔上的颜料吸走。

画面上水过多　　　　错误吸水范例　　　　正确吸水范例　　　　正确吸水范例

从平涂到水痕的制作

水彩的基础技法有平涂法、渐变法、干画法、湿画法、枯笔、撒盐和水痕等，这里示范一些比较简单常用的技法。

平涂法

笔上的水饱满，然后用同样的颜色均匀地铺色，即为平涂法。

 渐变法

在平涂法的基础上，在纸上先涂一种颜色，然后趁纸未干的时候，沿着边缘涂上另一种颜色，即为渐变法。

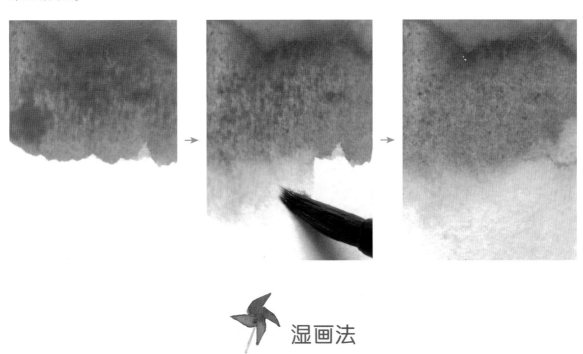

 湿画法

湿画法强调的是晕染，在已经用水铺湿的画纸上点染，即可出现晕染的效果。

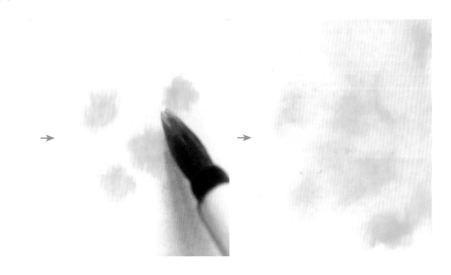

 枯笔

用较为干燥的毛笔在纸上画画。

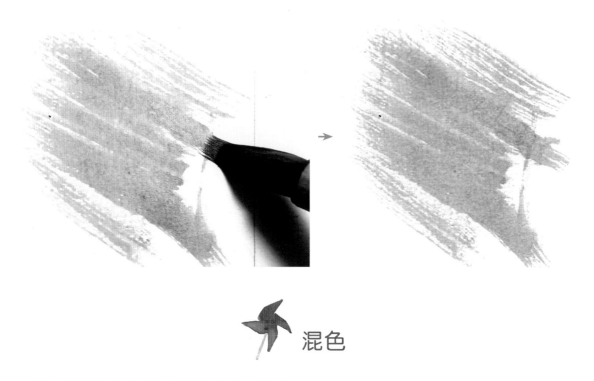

混色

趁一种颜色还没有干的时候混入另外一种颜色。

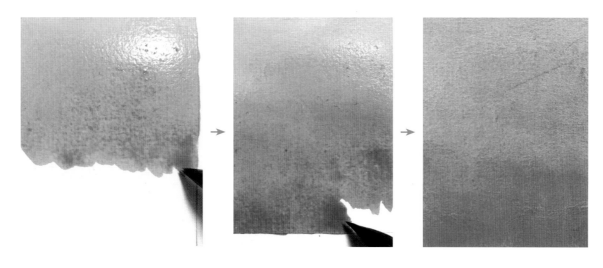

水痕

当水足够多的时候，画面边缘会留下一层浅浅的痕迹。刻意制作这样的水痕效果，可以让画面更具典型的水彩感。

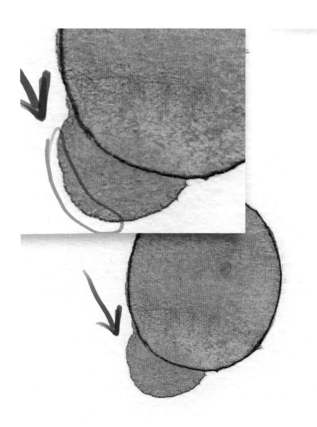

第 三 章
如何画出光影高级感

光感的处理和"高级灰"配色

很多人画水彩的时候，感觉自己画出的颜色单调、俗气，就把原因归咎于颜料太普通，或者是纸不好。其实工具够用即可，没有好坏之分，想要画出高级、好看的颜色还是要看如何处理画面的光影关系。

光影是否有高级感，主要受两个因素影响，即光感的处理和"高级灰"的配色。越高级的颜色，越接近我们真实的生活。事实上，我们所看到的现实里的任何东西，在光的影响下都不是单一的某种颜色，这就要求我们画画时不能有"这里是红色的，我只要涂红色就可以了"之类的想法，要去想在光的照射下它是什么样子的，光影关系又是怎样的。

从电影截图学习配色

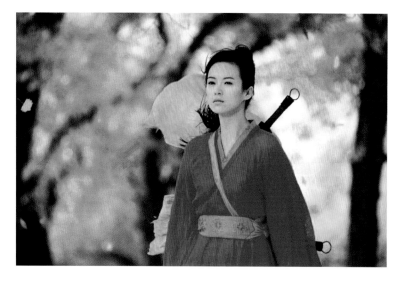

这是一张经典的电影截图。观察图片，发现在暖黄色的光照下，整个画面都是暖暖的颜色，给人一种温暖的感觉。但是单独提取场景中的亮暗部颜色，如皮肤、衣服和丝巾的亮部和阴影，会发现这张图片里虽然衣服看上去火红而鲜艳，但实际颜色的饱和度并不高，甚至稍微偏棕色。同样，画面里人物的脸庞看上去是正常的肤色，但是单独提取亮部和暗部颜色，可以发现脸部即使是亮部颜色也是棕色的。

图中主要使用的颜色如下。

衣服　　　树叶亮部　　　头发　　　天空　　　丝巾　　　树干暗部

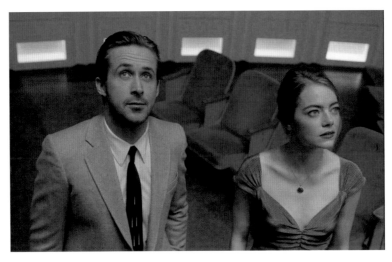

再来看这张电影截图。提取两位主角的皮肤、衣服等颜色，发现在蓝色灯光的笼罩下，看上去很正常的肤色、绿裙子和灰色西装，实际都是蓝色系的颜色。图中主要使用的颜色如下。

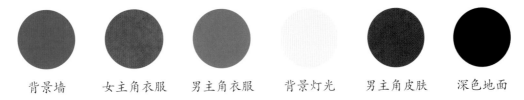

所以说，千万不要被眼睛"欺骗"，不同氛围和环境下所展现的颜色都是不一样的。画画时不要拘泥于刻板印象，比如皮肤只能是肤色，白衬衫只能画白色等。一定要注意光照下的氛围是什么样的，然后依此确定主色调和细节用色，画面会变得尤为生动。

纯灰颜色的搭配

高级的颜色一定是通过纯灰色对比出来的。红花需要绿叶的陪衬，颜色也不例外，所以想要画面的颜色高级，就要注意纯灰颜色的搭配。什么是纯灰颜色呢？纯灰就是指颜色的饱和度，一般来说，颜色越鲜亮，它的饱和度就越高，颜色越暗沉，它的饱和度就越低。

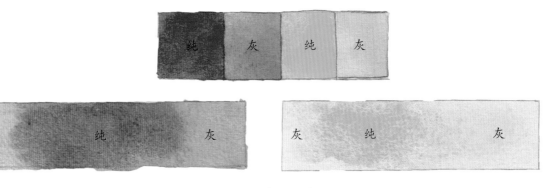

纯色与灰色的比对效果

 # 怎样调出灰色

　　灰色要怎么调出来呢？这里首先介绍一下对比色的概念。一般情况下，我们把相互对立的颜色叫作对比色。对比色饱和度为100%时，调出来的颜色是纯黑色。但是，由于水彩颜料半透明的特性，用对比色调出来的颜色一般来说就是偏灰的。观察下图，红色和绿色、蓝色和橙色、黄色和紫色都是对比色。

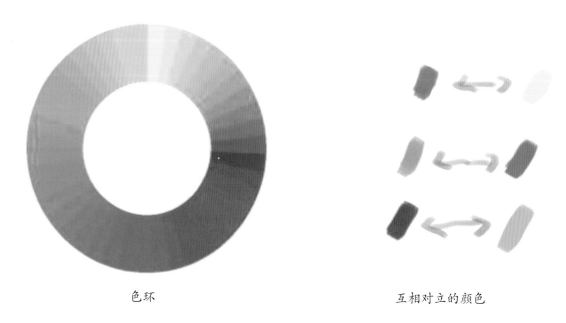

色环　　　　　　　　　　　　　　　　　　　　互相对立的颜色

课后练习时间

　　像下图这样在左右两边画对比色，比如绿色和红色，然后互相慢慢向内融合，不断调出融合过程中的颜色。这样有助于增强对对比色的理解，大家一起来试试吧。

怎样配出"高级灰"

怎样配出低饱和度又不脏的色调

　　这里的灰色指的是有色调、有色彩倾向的灰。如下图所示的红苹果，整张图的颜色都是偏暖、偏红的，所以就算背景有灰色，也是偏暖、偏红的灰色。如果是板绘，大家可以立刻从色板里挑出这样的灰色，但是用水彩来画就比较复杂一些，因为大部分水彩颜料都比较纯，需要自己调色。

　　那么如何调出高级的灰色呢？这里给大家分享一些小技巧。我们要明确地知道，哪一个是画面里最主要的、最抢眼的颜色，也就是饱和度最高的颜色，这里用下图的红苹果举例。

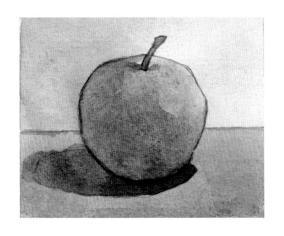

　　画面里饱和度最高的是红苹果，其次是桌面，最后是背景。那么，就要从饱和度最高的红苹果入手，然后画饱和度偏低的桌面，最后画饱和度最低的背景。红苹果直接用红颜料绘制即可。桌面使用灰棕色绘制，但为了降低饱和度，可以混一些蓝色或者紫色。背景可以先用一些色彩倾向不明显的灰色绘制，但为了配合画面氛围，需要混入一些红色，以保证画面的色调统一。这样和谐的高级灰色自然而然就画出来了。

　　注意，当调偏灰的颜色时，尽量不要用黑色，因为黑色本身是没有什么色彩倾向的，初学者使用黑色往往会使画面变"脏"，所以我们调"高级灰"要尽量使用三原色或者对比色。

 # 简单的绘制练习

　　平时可以只用简单的色块来练习，不用过多地考虑光影问题。练习时一定要确定好画面最重要的颜色，并且其他颜色一定要与这个颜色或多或少有联系。这样的练习简单且容易上手，大家可以多使用这种方法提升画技。

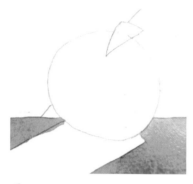

1 确定画面的主色调为蓝色，然后给桌面铺一块最纯的蓝色。

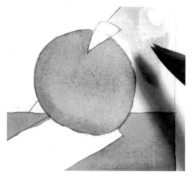

2 绘制苹果，这里主要使用红色，但需要混入一些蓝色或黄色以降低饱和度。

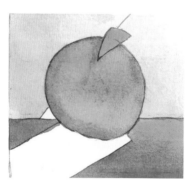

3 绘制背景，这里主要使用灰色，但为了统一画面基调，也要混入少许蓝色。

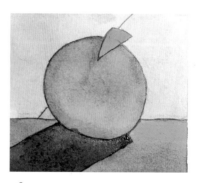

4 用深蓝色绘制苹果的阴影。至此，画面绘制完成。

颜色的冷暖与明暗

　　颜色有冷暖与明暗之分，它们都是互相对立的。冷暖色可使人产生不同的心理感受，而明暗则使画面有立体感。　颜色的冷暖从色彩心理学上来说分为暖色调、冷色调和中性色调，色环中红色和橙色为暖色调，绿色和蓝色为冷色调。在绘画中，暖色调给人热烈、温暖的感觉；冷色调给人安逸、凉爽的感觉。

　　冷色调和暖色调没有严格的界定，冷暖也是对比出来的。颜色的冷暖一般根据画面的整体氛围决定，例如，在一片蓝色海洋中，出现了草绿色的海草，因为草绿色偏黄色，在冷的蓝色调里就显得暖，我们就可以把这个画面看作暖色调。

小贴士

　　观察右图中的黄色的爱心，爱心的上半部分被红色包围，那么这个黄色在红色的对比下就是偏冷的。下半部分被蓝色包围，那么这个黄色在蓝色的对比下又是偏暖的。

　　颜色的明暗一般是指画面的黑白，但不是我们常说的黑色或者白色，而是说颜色在画面里的深浅。如下面两幅图，当我们把一幅图黑白化处理，可以发现画面里的颜色明暗是深浅不一的。

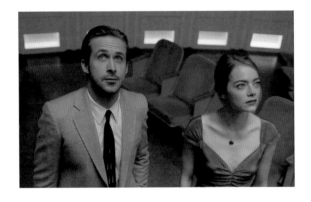
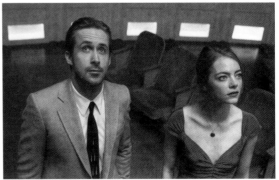

不同材质单个物体的光感

 ## 普通微暖光线下的橡皮擦

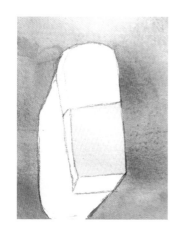

1 用黄色和蓝色画出橡皮擦包装亮部和背景亮部，白色的橡皮擦亮部直接留白。

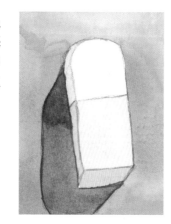

2 用混入红色的黄色绘制橡皮擦包装纸的背光面，然后用混入黄色的蓝色绘制背景，接着绘制橡皮擦的投影，最后调出浅浅的、偏暖的灰色，绘制橡皮擦的背光面。

小贴士

一般来说，物体的明暗面上颜色的冷暖和灰度都是成对比的。
当物体的亮部颜色偏暖，暗部就偏冷。反之亦然。
当物体的亮部颜色偏纯，暗部就偏灰。反之亦然。

 ## 夜晚发光的灯笼

　　灯笼在夜晚中发光，它本身就是一个光源，所以为了突出灯笼的明亮，可以把周围的颜色都画得深一点。

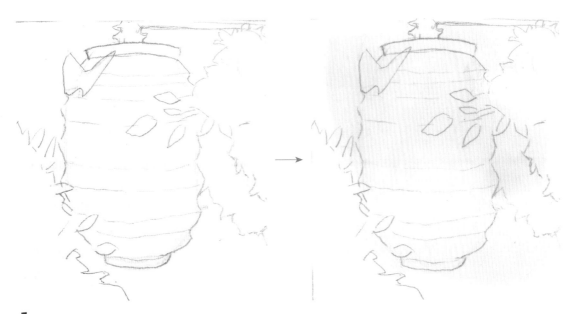

1 大致画出灯笼的线稿。画线稿时笔触要尽量轻一些，不要反复擦拭，以防水彩纸被擦坏。用黄色给灯笼及周围铺上一层淡淡的颜色，时刻提醒自己灯笼是光源。

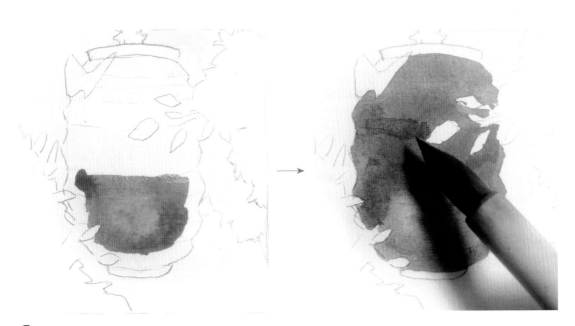

2 用黄色给灯芯铺上一层颜色，再用红色慢慢晕染到整个灯笼。这里要注意的是，离灯芯越远的地方，红色越灰暗，饱和度也会慢慢降低，可以多混一些紫色、蓝色或者其他颜色以降低饱和度。

3 使用偏紫（如棕红色加紫色）的颜色，沿着线稿画出灯笼条纹的阴影。这里要注意前实后虚。

4 用浓重的黑色绘制背景，笔上水分尽量少一些，不然很难一次性就把黑夜凸显出来。然后，在靠近灯笼的地方混一些红色和黄色，用来表示灯笼在黑夜中荧荧发光的样子。

5 画树叶时可以把树叶归纳成三层，用橙色混绿色画第一层树叶，这一层树叶颜色明度最高，纯度最亮，色相最暖。第二、三层树叶可以逐渐多混一些蓝色或紫色，使颜色渐渐变灰、变深，色相也渐渐变冷，同时融入背景之中。

 →

6 最后补完剩下的小蝴蝶颜色。为了表现灯笼荧荧发光的效果，可以用废弃旧牙刷或者笔刷蘸上白颜料，然后用手轻拨，使颜料喷溅到灯笼周围。

小贴士

什么是前实后虚？把画面当作一个真实的世界时，画面中离我们越近的部分颜色越真实明了，对比度也越强；离我们越远的部分越虚，对比度也越弱。想象一个有晨雾的环境，物体离我们越近，颜色就越鲜亮，轮廓也越清晰；物体离我们越远，轮廓越模糊，颜色也越暗沉，并且逐渐变灰。最远处的高楼、群山甚至会变得灰白，因为雾气是白色的。同理，如果雾气是其他颜色，离我们越远的物体颜色也会越倾向于那种颜色。

后虚

前实

前实 后虚

 暖暖阳光下的小花

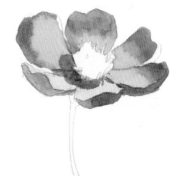

1 给花瓣铺色，并用红色表现阴影，然后混入偏黄的颜色表示被光照射的地方，花瓣阴影的边缘处可以混一些紫色。

2 依次画好花瓣边缘的阴影，虽然阴影面积不大，但是也要注意整体的空间关系，离我们越近的阴影颜色越鲜亮，离我们越远的阴影颜色越灰暗。

3 在亮面依次混入黄色，颜色明度也要降低一些，同时画出花蕊的阴影。这一块小小的阴影也要注意前实后虚的空间关系。

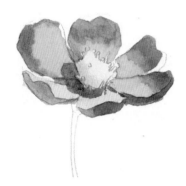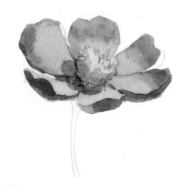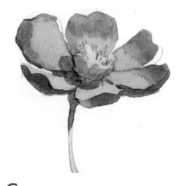

4 用明黄色绘制花蕊的亮面，平涂即可。

5 用橙黄色绘制花蕊的暗面，这里要注意前实后虚的空间关系。

6 画根茎时要注意跟着整个光源来画，这里我们设定光源偏冷，那么绿色根茎的亮部就偏冷、偏蓝，暗部就偏红、偏暖。

 # 天空中的云朵

天空也是光源之一 ，它的亮暗比较平均。这里说说把天空画得好看的小技巧。

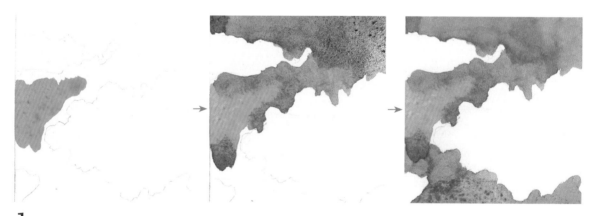

1 铺天空底色，尽量蘸取调色盘上最鲜亮的蓝色，随意混色，但是在画边缘时要混一些杂色，使边缘的颜色稍微变得有一些灰。

2 画云朵。为了体现云朵的轻盈感，可以在边缘混一些天空的颜色，同时把边缘混色降灰，使云朵的颜色具有清透感，中心可以直接留白。最后再调整天空的颜色。

怎样表现物体的通透感

当我们画透明、半透明或不透明的物品时，往往想表现出通透感。所谓的通透感，其实就是透过一个颜色可以看到另一个颜色。例如，我们透过一块黄色的玻璃去看红色的布，那么红色的布就会变成橘色的——由此运用到画面里：当我们画一个穿着蓝色半透明裙子的少女时，为了体现蓝色裙子的半透明感，应该在裙子的各个位置混入下一层裙子的颜色。

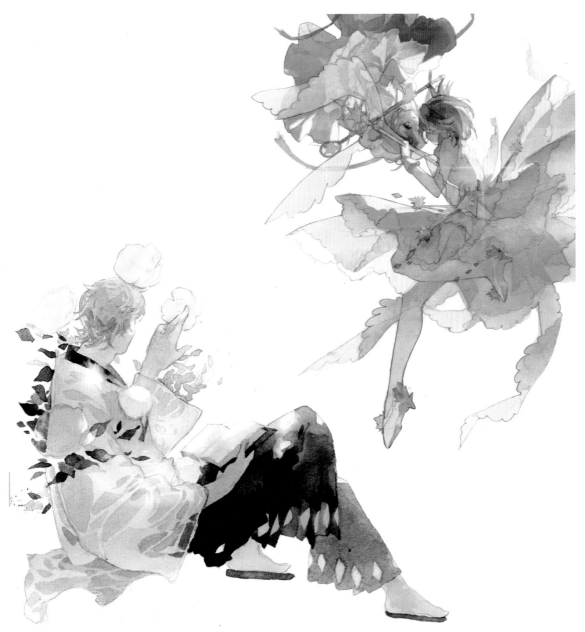

透光下的少年和少女

 # 简单案例：透明的胶带和蝴蝶标本

1 画线稿。

2 绘制画面背景色，也就是桌面的颜色。

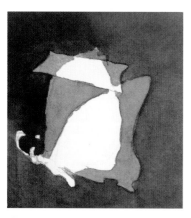

3 将背景色稀释之后画上与桌面接触的蝴蝶翅膀。同时，混入少许黄色画上半透明的黄色胶带。

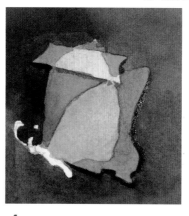

4 再稀释一层桌面的颜色，画上重叠的蝴蝶翅膀。同时再混入少许黄色画上粘住翅膀的胶带部分。最后加深翅膀右下方边缘的阴影。

5 补上身体颜色，同时再给胶带铺上浅浅的黄色，提高胶带的饱和度。

 小贴士

如何表现透光感呢？我们看到的颜色，其实都是光的作用，往往越靠近光，东西的颜色就会越鲜艳，越明亮，越远离光，东西的颜色就会越灰暗。画通透感也要遵循这样的规律。

复杂案例：穿着蓝色透明裙子的少女局部

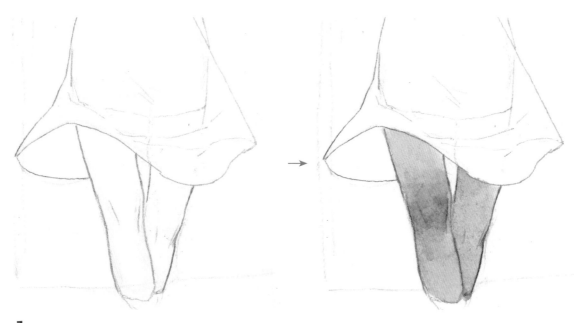

1 画出腿部肤色（肤色教程另外说），注意前实后虚。

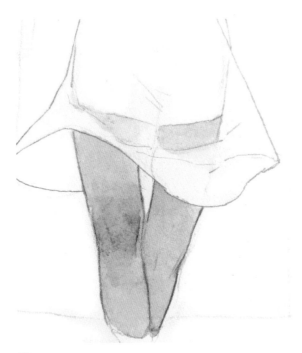

2 稀释腿部颜色，然后为透明布料后边的腿部上色。

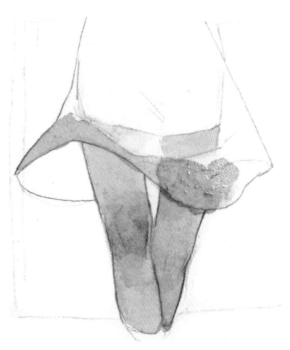

3 用饱和度较高的蓝色画前方的布料，同时，在与腿部重合的地方混上肤色。布料边缘颜色稍微降灰。

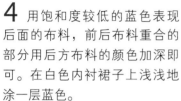

4 用饱和度较低的蓝色表现后面的布料，前后布料重合的部分用后方布料的颜色加深即可。在白色内衬裙子上浅浅地涂一层蓝色。

5 画上腿部的阴影，前实后虚，但要注意前方的阴影要更加饱和。

6 为了使裙子通透感更明显，可以再将靠后部分的裙子降灰，至此，绘制完成。

 小贴士

　　降灰是一种绘画处理方法，可以让画面元素的主次、虚实更明显。向调出的颜色里加些它的补色，比如红色里加一点绿色，就是简单的降灰方式。

画出人物各部位的光感

人体基础结构

　　画插画当然离不开人物，大家都想画出美好的小哥哥、小姐姐吧，那首先就要了解基础的人体结构。人的身体是立体的，画光影要遵循人体的结构规律，左下图就是最基础的人体结构光影体现。人体比较复杂，画的时候要学会概括，如头部可以概括为球体，四肢概括为圆柱体，躯干则概括为立方体。先概括画出大的形体关系，再一点点细化，分析不同部位的骨骼和肌肉，就能更进一步地理解人体。

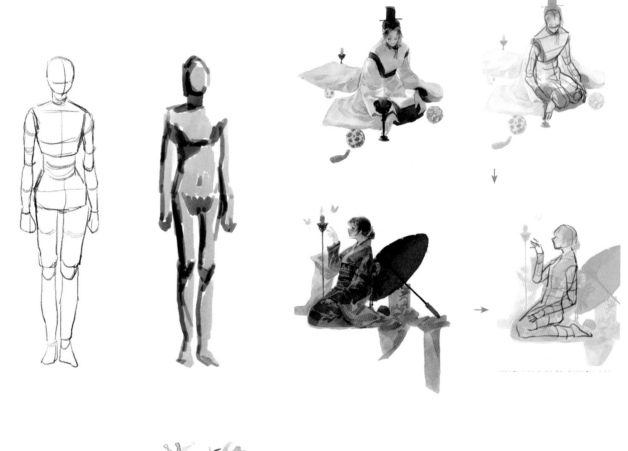

头部和头发的光感

　　如果想知道头部的光感怎么画，就要先了解头部的结构。人体的头部可概括为一个球体，如果详细地进行分化，我们可以将头部分成以下几个部分。

 头颅

头颅的主要结构在于头骨，头骨是不规则的球状，概括起来，可参考平时戴的头盔的形状。

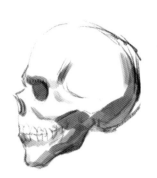 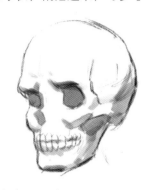

不同角度的头骨

绘制作品时的头颅示意图

 面部和头发

表现面部时要注意，面部是曲面，不是平面。如下图所示，面部分为上庭、中庭、下庭。

 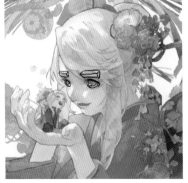

上庭与头颅相连，包含眼睛和眉毛，眼睛是眼窝里的一个球体，但我们所看到的部分是半球体，而外眼皮包裹着球体。眉毛附着在眉弓骨上，眉弓骨是向外凸起的，因此形成了向内凹陷的眼窝。这里可以把眉弓骨看成放倒的三棱柱，眼睛表面看成凸起的半圆，这样就能明白为什么要这样画了。

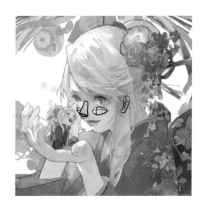 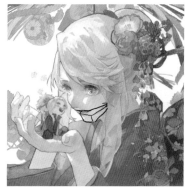

中庭重要的部分是颧骨、鼻子和耳朵。颧骨在眼睛的下方，撑起了我们面部的肌肉，鼻子连接着上庭和中庭。耳朵则在头部的两侧，上部与眼睛对齐，下部与鼻底对齐。下庭则是嘴唇和下巴，下巴也是曲面，嘴唇依附在下巴上，所以我们表达的时候也要用画曲面的方式来画。

 小贴士

我们常说"脸蛋儿"，是因为脸部像鸡蛋一样鼓鼓的。这就是颧骨的功劳啦。我们可以把颧骨所在的地方看成两块额外突起的曲面。再看下巴。木偶匹诺曹的下巴是一块单独的木头，说起话来"吧嗒吧嗒"的。其实我们也可以把人物的下巴看成这样单独的一个方块，就容易理解多了。

　　我们画光的时候要根据面部结构来画，要在统一的光源下分析如何表现面部。
　　再来说说头发。画头发时不能把头发当成平面来画。人的头发或长或短，但都是体现着头部结构的。因此，画头发时要想到：头部结构可以看成是球体，那么头发就要按照球体的方式来概括。另外，画头发时千万不可以一根一根地去画，这样死抠是没有半点用处的，要学会把头发概括成一缕一缕的。

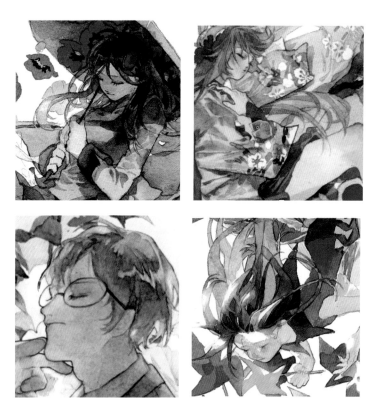

 逆光下的红发女孩

1 画草稿，然后用黄色在透光部分铺一下底色，主要作用是提醒自己：这里是透光的部分。

2 在粉色中混一点点黄色，然后给皮肤上色。在与光源接近的地方多混一点黄色，远离光源的地方混一些紫色，颜色要深一点。

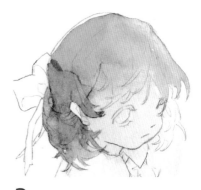 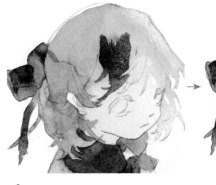

3 画头发时也要注意光源，先铺一层粉色，然后在靠近光源的地方混一点黄色，再在远离光源的地方混一些紫色或紫红色就可以了。

4 深入刻画头发。把头按照球体来画。因为人物是背光的，所以靠近光的部分颜色要浅一些，而完全背光的部分颜色要深一些。这里为了体现头发的通透感，可以在画额头时混一些肤色，注意近实远虚。

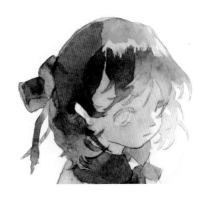

5 给脸部上色，这时可以发现脸部的颜色稍微有点浅。重复步骤2，再次铺一下颜色即可。

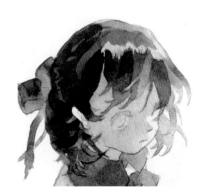

6 继续深入刻画头发，注意要一缕一缕地画，而不是一根一根地画。

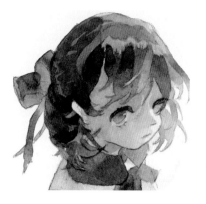

7 用绿色画眼睛，棕色画睫毛，注意在靠近光源的地方混一些黄色，远离光源的地方混一些灰紫色。

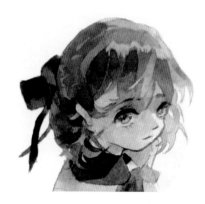

8 补上衣服和发饰，调整一下高光的颜色，让高光源色变得灰一些，至此，逆光下的女孩就完成了！

 # 顶光下的金发女孩

1 了解在顶光下整幅画哪里颜色最亮，可以发现女孩的头顶和"苹果肌"被光源直接照射，颜色最亮。

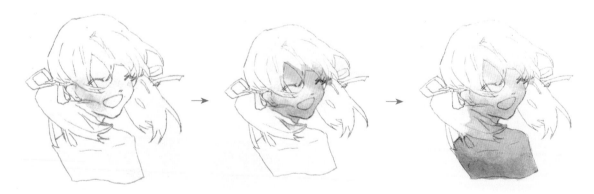

2 先沿着"苹果肌"的周围上一层浅黄色，接着围绕着这个浅黄色慢慢晕染，陆陆续续混一些红色或紫色来表示背光的皮肤。这里要注意，离光比较近的地方颜色要饱和度高一些，鲜艳一点，离光比较远的地方就可以多加一些偏灰的紫色。

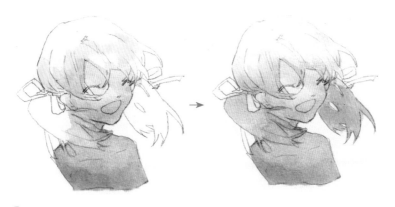

3 头发的画法和皮肤相同，先沿着头顶边缘上一层浅浅的黄色，然后渐渐混入一些金色和紫色，从上往下绘制背光的头发，头发的颜色顺序是浅黄色、金色，加一点紫灰色的金色，加较多紫灰色的金色，这里要注意前实后虚。

4 给发饰上色，这里还是要注意前实后虚，整个绘画过程中都要注意这个问题。

5 用深一点的金黄色继续刻画头发，基本上颜色还是按照步骤3的顺序绘制，但这里要注意三点：第一，前实后虚；第二，头发要一缕一缕地画；第三，要注意头发的体积感。

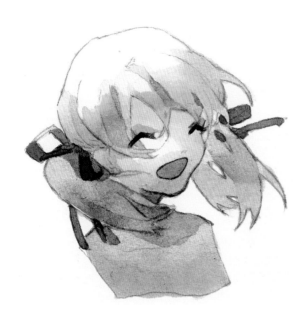

6 刻画五官，最后加深一下皮肤的阴影，也可以按照自己的喜好添一些小细节，使整幅画更有个人特色。至此，顶光下的金发女孩就完成了。

 侧光下的金发男孩

1 确定光源方向，上色时受光部分的颜色要尽量浅一些，甚至可以不画。

2 上肤色，肤色可以用红色加少许黄色来绘制，主要是多放水。注意靠近光的部分要混一点黄色，远离光的部分要混一些紫色。

3 上第一层发色，用浅浅的黄色在背光的地方打底，远离光的地方可以多加一些浅紫色使黄色变灰。

4 深入画头发。给头发添加层次时要一层一层地慢慢画，颜色要近实远虚：近处可以直接用饱和度较高的橙色或者橘红色来画，远处就可以多混一些浅紫色来降灰。

5 因为发色较深，可能衬得肤色有一点点浅，这里就可以再加深一下肤色。

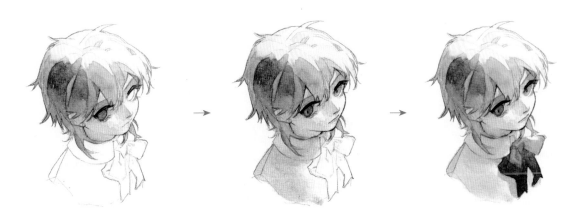

6 画眼睛和睫毛，睫毛可以用棕色来表示，眼睛的颜色可以根据自己的喜好来定。最后画上小装饰和细节，金发少年完成！

 # 特殊光线下的棕发女孩

　　光线一般都是暖黄光或白光，画到特殊有色光线的概率不高，但这里还是稍微讲一下。特殊光线处理起来比较复杂，因为需要的混色相对较多，并且没有固定的颜色，所以这里重点讲解作画思路，不详细讲解上色方法。下面来练习画一个在蓝色光线下的女孩。

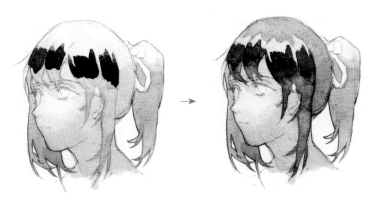

1 上色之前一定要明确亮面和暗面的颜色，比如哪一面比较灰？颜色偏暖还是偏冷？这幅画的设想就是：亮冷暗暖，亮部颜色偏蓝色，而暗部颜色偏橙红色，同时，亮面比较灰。

2 开始上色。保险起见，一开始铺色可以只考虑亮暗面的冷暖和纯灰关系，而忽略颜色的轻重。下笔时一定不要拘泥于单个颜色，上色时要考虑整个画面的颜色和亮暗的对比。皮肤虽然是肤色，但在冷光影响下，它的亮部会呈现出蓝色，暗部颜色会偏向橘色，颜色并不是固定的，关键是看我们怎样处理。

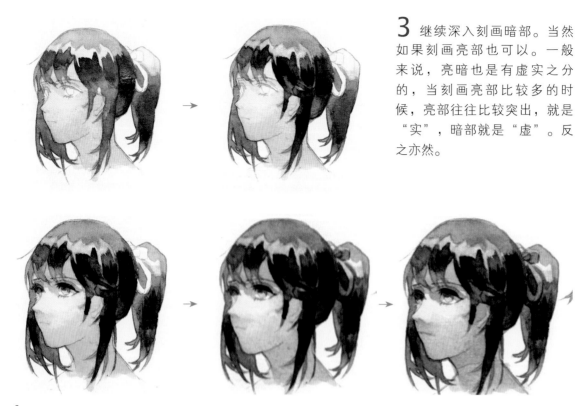

3 继续深入刻画暗部。当然如果刻画亮部也可以。一般来说，亮暗也是有虚实之分的，当刻画亮部比较多的时候，亮部往往比较突出，就是"实"，暗部就是"虚"。反之亦然。

4 最后可以用鲜艳的颜色提亮一下饱和度，特殊光线下的小姐姐就完成啦。

画出闪光的眼睛

画眼睛之前要先了解眼睛的结构，即眼球镶嵌在眼窝里，并被薄薄的眼皮包围，最后呈现出半球形的鼓起状，如下图所示。

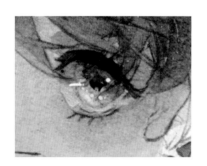 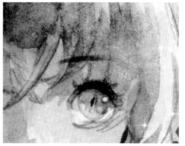 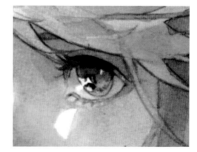

 ## 简单的眼睛画法

用概括的上色方法画眼睛，是为接下来的比较复杂的上色方式做铺垫的，大家画简单、可爱的Q版人物时可以用这种方法。

1 用棕色画出眼睫毛。

2 用浅绿色画底色（这里是暖色）。

3 在之前的绿色里混一点墨绿色和蓝色，然后画眼睛的阴影（这里是冷色）。

4 用偏冷的浅灰色画眼白的阴影。

 ## 复杂的眼睛画法

通过画简单眼睛的过程就可以知道，其实眼睛主要分为几个部分，即睫毛、瞳孔和眼白。当光照射时，睫毛会在眼睛上投下一层阴影。接下来，我们开始画比较复杂的眼睛吧。

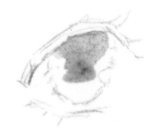 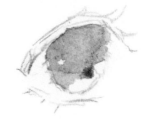 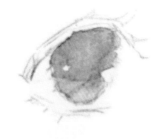

1 在眼睛中上位置点上一些蓝色。

2 趁蓝色未干时在两侧晕染红色和绿色，红色要灰一点。

3 在眼睛下方晕染比较鲜亮的绿色。

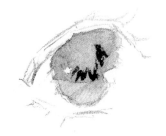

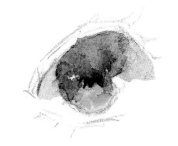

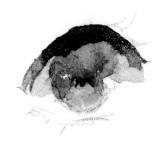

4 深入刻画眼球，先用比较深的蓝色在中间画一个圆弧。

5 在左侧混一点红色，右侧混一点绿色，中间部分混一点比较纯的蓝色。还可以在偏左侧的位置用白色颜料点一些细碎的白点。

6 画出上睫毛，先在中心用棕色上色，两边再用橙红色晕染。

7 用浅一点的棕色画出一两根突出的睫毛和下眼睫毛。

8 可以在眼睛周围上一点肤色。至此，闪闪发光的大眼睛完成！

 ## 男生的眼睛

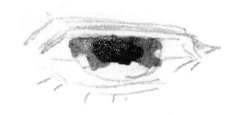

1 在眼球中间点上一点红色。

2 趁红色没干的时候在左侧混一点黄色，右侧混一点紫色。

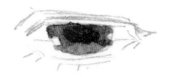 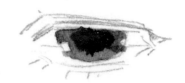 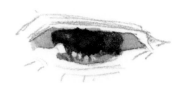

3 在下方多混一点黄色，颜色尽量纯一点。

4 进一步刻画，先用偏纯的深红色画中间，再在两侧降灰，原则是中间纯，两边灰。

5 画上阴影，可以用NICKER颜料在眼睛的亮部点一点荧光黄的小点点。

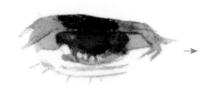 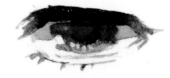 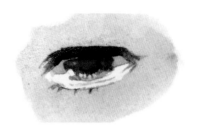

6 用深棕色画中间的眼睫毛，然后晕染一点橘红色，最后用浅一点的棕色画下睫毛。

7 在周围画点肤色装饰一下，红色的眼睛完成。

不同光线下的皮肤颜色

 ## 简单的肤色（不含光影）

1 首先用肉色铺底色，平铺即可，没有肉色就用橘色加一点点红色，多加水。

2 用粉红色在脸颊两处点上红晕。

3 用水晕开，完成。

正常光线下的肤色

通过画简单的肤色我们可以知道，其实肤色无非就是肤色加上一点腮红，接下来，我们在此基础上来画一下正常光线下的肤色吧。

1 用肉色铺底色，这里不用特别纯，稍微混一点灰色也可以。

2 在脸颊处用粉红色画红晕，晕染时不用混颜料，慢慢地加水就可以了。

3 用偏纯的颜色画阴影，如橙色混点粉色，阴影边缘可以混一点紫灰色，上色就完成了。

逆光下的肤色

很多初学者都不知道如何画逆光下的皮肤，其实只要理解了概念，很容易就能画出这样的皮肤。

1 在上色之前我先把周围都涂上黑色，使环境都变暗，更容易让大家来理解。

2 因为周围颜色很暗，所以肤色也要暗下去，颜色是需要"对比"的，这里的肤色用的是粉色加棕色。

3 为了体现逆光的效果，在肤色还没有干之前，可以用淡黄色在边缘晕染一下。

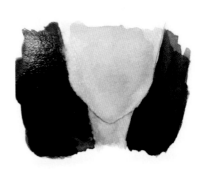

4 在皮肤中心混一点紫灰色，这样可以有纯灰对比的效果。

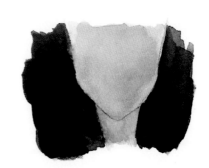

5 用比较深的粉色从两颊的发光边缘晕染，逆光的皮肤就搞定啦。

不用担心皮肤颜色太深了会显得又黑又脏，平时我们说"遇强则强，遇弱则弱"，在上色中也是一样的道理。如果肤色比较暗，那把其他部分画得更暗就行了。比如在这里我就把背景画成了黑色，这样一对比，本来很深的肤色不仅不会显得很深，还有一种发光的效果。大家不妨试试吧。

 ## 特殊环境下的肤色

其实和逆光下的肤色一样，特殊环境下的肤色也是靠对比画出来的。

1 为了让大家更好地理解，同时对比更加明显，这里铺一层蓝色作为背景色。

2 在蓝色背景下，肤色也会偏向蓝色，所以这里在原有的肤色基础上加了很多蓝色。而阴影色直接用蓝色加一点橙红色调出来即可。

3 最后用浅浅的粉色在两颊晕染一下，特殊环境下的肤色就完成了。

 小贴士

示例图里的肤色，单看是很冷很灰的，有些甚至根本不是肤色，但是和背景的蓝色一对比，肤色就立刻变得暖暖的、柔柔的了，这就是对比的力量。肤色的上色方式有很多种，只要把肤色和画面其他颜色多比较着画，多从画面整体考虑，不要陷入局部，就可以很容易地画出肤色了。

不同光影下的衣褶和布料

衣服有很多种,有厚的、薄的、皮革的、纱织的,但画衣服最重要的是要知道,画衣褶要时刻记住,衣褶不是单独的线条,衣褶也是有体积的。

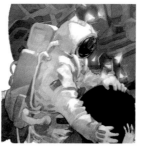

<p align="center">不同光影下的衣服</p>

 ## 表现基础的衣褶光影

1 上色之前要明确:我们画的不仅仅是衣褶,而是一个体积,所以开始画线稿时就要把整个布料当作一个立体的圆柱体。

2 假设光源在右上角,这时就要把整个布料当作一个圆柱体来画。假设大概的明暗交界线,然后在暗处铺上阴影的颜色(这里用的是紫灰色)。

3 既然有光源,又怎么能少了高光呢!在明暗交接处可以混一些浅浅的金色,用以表示金闪闪的光。至此,一块包裹着东西的白布就画好啦。

 # 表现布料的体积

布料本身就是有体积的，尤其是当它堆叠到一起的时候。那么要如何表现布料的体积呢？

1 首先用偏粉的颜色画布料的底色，画的时候要注意近实远虚。在边缘处或者离我们比较远的地方混一点点灰色来表示空间关系。

2 画布褶时可以从垂直的部分入手，先用鲜艳的红色沿着背光的布褶画上去，然后混入灰紫色渐渐往下晕染。

3 画布褶时要在心中明确体积关系，哪里是亮部，哪里是暗部，心里都要清清楚楚。这里是用灰紫色混色向里面过渡。

4 用比较浅的粉红色画出布褶的内部。

5 沿着布褶画堆积的褶皱，近处的颜色用红色加一点点紫色，因为前实后虚的关系，远处的布褶要渐渐混入大量的灰紫色。注意亮部的布褶不用画。这样布褶就完成啦。

虽然仅仅是一块布，但是布褶也是有体积的。因此，画的时候要区分好布的亮面和暗面，这样布褶才能画得好，不至于乱糟糟的。

用裙子兜住光的小女孩

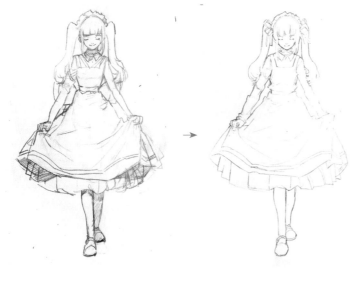

1 画线稿。画线稿时就要明确：光从哪里来？是什么颜色的光？光的强弱是怎样的？这里的设定是一束非常亮的黄光从小女孩的头顶打下来。

2 画肤色，要注意近实远虚，尤其是腿部，小女孩的前腿和脸部是差不多的颜色，但后腿颜色就又灰又深。我们可以用肤色混点万能的灰紫色来让肤色变深。

3 画头发，这里可以先用天蓝色在每一组要画的头发中间铺上颜色，接着根据光的颜色来混色：天蓝色纵向往上混浅浅的、纯度较高的青黄色；纵向往下混灰蓝色加灰紫色，颜色也要浅一点，这样可以体现出头发的通透感。

4 画出头部的阴影和投影。脸部中心的阴影颜色纯一点，这里用的是橘红色，往边缘处延伸时就混一点紫灰色。投影颜色要灰一点才能感觉脖子在"后面"。这一步还用了浅黄色来表示头顶的颜色。

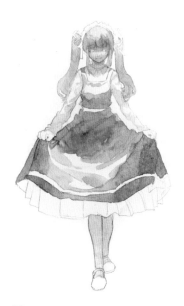

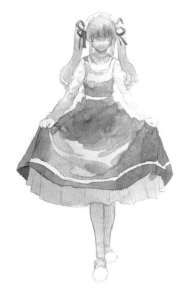

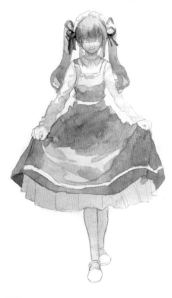

5 简单地画出服装的亮暗颜色。这里的上色是直接一口气连下来的,因为光是从上往下投射的,所以可以把胸部下方到大腿上方的衣服都当作暗面,这里用蓝色来表示。

6 用深灰色画出小发饰的颜色。用灰紫色画上底部白色裙摆的颜色,同时可以加深一下裙摆下方腿部的颜色。

7 加深刻画一下头发暗部的颜色。主要还是按照头发的走向一缕一缕地来刻画,颜色的混色方式和步骤3是一样的。

8 用深灰色画腰带,同时用蓝色深化胸部暗部的衣服。

9 加深腰前的衣褶,这里可以先用纯度较高的蓝色画视觉中心的布,然后渐渐加入灰色,再去用渐渐变灰的蓝色画位置靠后的和边缘的衣褶。

10 两只手提起来的裙子也是如法炮制啦。

11 这时裙子的颜色已经很深了，为了不使白色内衬的颜色看起来太浅，加深一下白色衬衣的暗部颜色。继续调整整个人物的颜色，注意前实后虚哦！至此，所有上色就完成啦。

跳跃的女孩

1 画出线稿。注意人物的体积，可以先把女孩概括成小方块草稿，然后再细化成线稿。

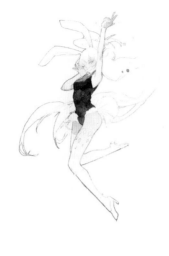
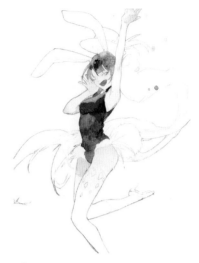

2 用浅浅的肉色画出肤色，然后在关节处和脸颊上晕染上浅粉色，最后在离我们比较远的后腿混入灰紫色，颜色要变深、变灰。

3 表现女孩躯干部分的体积，先用最纯的正红色画出胸部下方和腰侧的颜色，然后加点黄色，加水稀释后过渡到胸口和肋骨处，最后混上朱红色和紫色画出腋下的颜色和腰侧转弯的颜色。要注意前实后虚。

4 画头部头发的颜色，这里使用深棕色，但要注意不要只用一种深棕色来画。左上角的亮面混入了青色和浅紫色，偏右下角混入了深棕色，这样就能体现出头发的体积关系了。

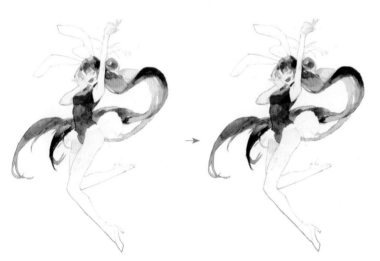
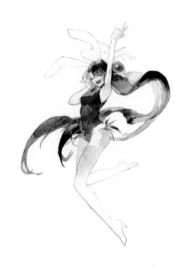

5 飞扬起来的头发也是有体积的，和上一步一样，可以在亮部汇入一些浅青色之类的颜色，暗部混入一些深棕色，因为前实后虚的关系，可以把前面的几缕头发画得鲜艳一点，对比度强一点。后面的头发混入一点灰紫色使颜色变灰一些，看着也不是那么抢眼。

6 画上五彩的装饰性羽毛，同时用深一点的肉色画上皮肤的暗面。

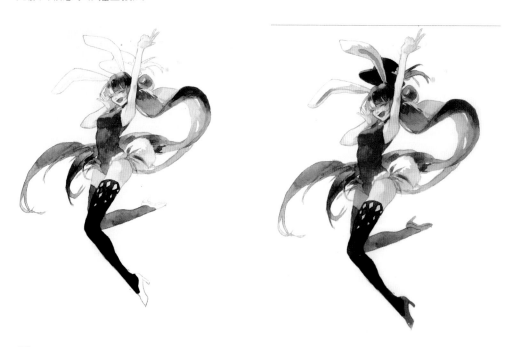

7 画上丝袜的颜色，接近皮肤的地方可以多混一点橘红色，使丝袜具有通透感。前面的腿部颜色深一点，后面的腿部颜色就要灰一点，浅一点。尾巴的阴影用偏暖的灰色来画。用灰紫色再统一一下后面腿部的颜色暗部，最后画上棕色的帽子和兔耳朵。

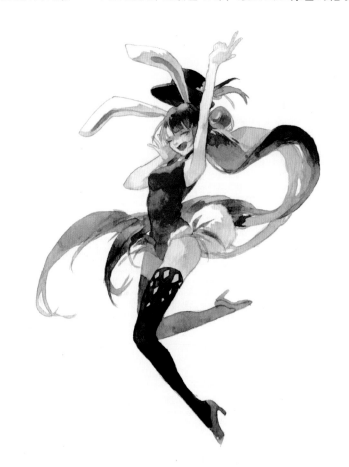

8 活泼的女孩就完成啦！

聚光灯下跳舞的女孩

—— 如何在一张完整的作品中表现光

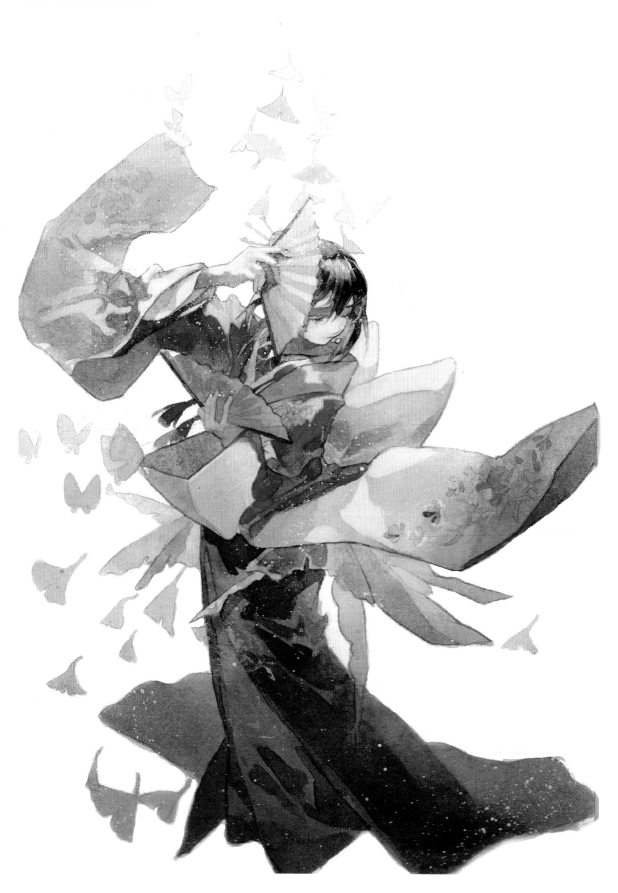

水色光之翼
光影高级感水彩插画技法

从本章开始，我们将要绘制一系列完整的案例。这是本书最为复杂也最为重要的部分，每一张图我都会用心讲解，把知识点如数道来。另外，平时大家看到的教程书可能都是行云流水，从头到尾一气呵成，但我却是一直都在失误和修改的，所以我不但要讲解作画思路和步骤，还会和大家分享如何处理画面失误的地方，以及补救方法。就让我们开始吧！

构思和草稿

跳舞的女孩是个有趣的题材，加上灯光的效果，画面又会增加许多变化。动笔之前，我的设想是在一片黑暗中，强烈的聚光灯下，有落叶撒在旋转舞蹈着的女孩身上。确定了初步想法，就可以开始画草稿了。画草稿不需要过多细节，主要就是抓住整体的构图和大致的人体比例。

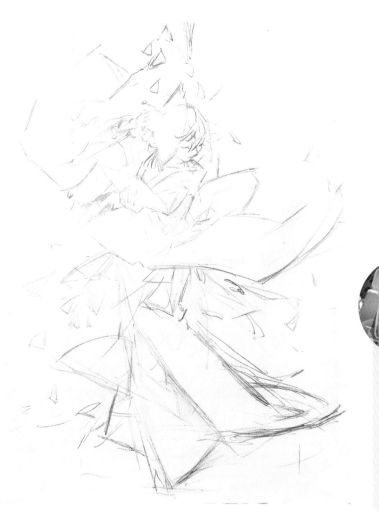

草稿阶段，先画出女孩的身形。她一只手放在头上，一只手放在胸前，双手都拿着扇子。因为是正在跳舞的姿势，所以衣袖都是高高扬起的。画草稿时，我建议大家把腰杆挺直，眼睛离画纸远远的。要是还不够远，直接站着画也行。这可不是开玩笑哦，因为只有离画面远一点，才能更明确地看到整个画面的构图比例。

小贴士

大家看，我的草稿线条都是直板板的。

因为我在画草稿时，把要画的所有东西都概括成了简单的块面，不论是薄薄的衣袖，还是圆圆的头颅，我都把它们当作形状不一的方块来处理，这样我就不会在一开始就太拘泥于细节，而是把注意力放在构图和完整的画面上。

绘制线稿

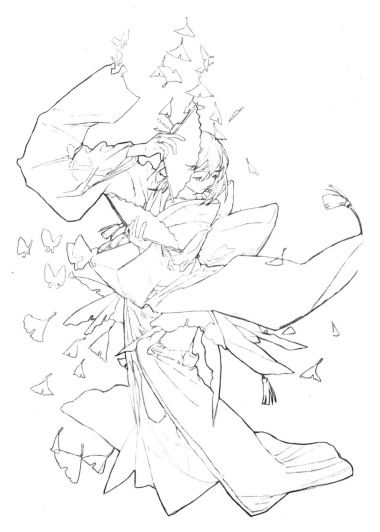

所用到的工具：0.3mm或0.5mm自动铅笔、阿诗水彩纸、透写台和空白纸胶带。

我是用透写台画线稿的，之前说草稿不需要画得特别细致，这是因为光线过强会刺伤眼睛，而水彩纸又比较厚，所以透写台透出来的线条往往比较模糊。用透写台画出来的图一般只是大概轮廓，具体的细节还是要关掉透写台后补到画面上去。

请大家注意，线稿的线条千万不能太粗，尤其是内部线条！因为我们是用水彩纸作画，线条画得太粗就不好上色了，而且还很容易把珍贵的水彩纸弄脏。另外，我习惯在初始阶段做一些归纳，尤其是衣褶的部分，会先把它们概括成大块面，之后再进一步细化。这就需要在画线稿时有体积意识。还有，线稿的线条要有轻重之分。一般来说，我习惯把外轮廓的线条画重一点，内轮廓的线条画浅一点。最后，注意线条不可以反复蹭，尽量一笔画好。

开始上色

上色用到的工具有：MG透明水彩、NICKER不透明水彩、开明白墨水、毛笔。

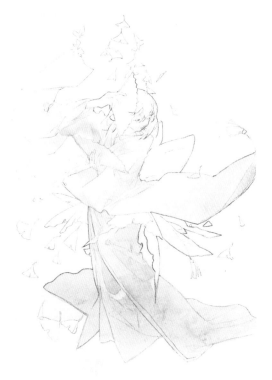

1 铺底色。底色主要作用是确定光影关系，这里用黄色表示亮面，紫灰色表示暗面，先大概区分亮暗体块关系。在此基础上，可以看到整个人物的颜色由上到下依次变深，颜色依次变暗、变紫。这是因为光是从女孩的上方打下来的，从整体上来看，上方的颜色比下方的颜色要浅。铺完底色，我们就可以慢慢地给人物上色啦。

2 给头发上色。要时刻记住：头部是个球形！不论我们怎样去画头发，都要按照头部的体积来画。这里头发设定为亮部是黄光，基础颜色设定为棕色，亮部则是棕色混一点黄色。在明暗交界线的地方要混入一些橙红色。

3 再往下的阴影我混入了大量的紫色，靠近皮肤的地方又混入了一点肤色，用来加强头发的通透感。注意，一定要前实后虚！假设女孩周围有一层浅浅的蓝紫色雾气，所以她靠近我们的部分颜色偏黄棕，远离我们的部分就混入了大量的浅浅的蓝紫色，看起来相对变虚，颜色就丰富多啦。这里的混色是一气呵成的，趁一个颜色没有干，赶紧混入另一种颜色，能比较自然地画出光线的感觉。

4 接下来细致刻画头发的暗部。先用深棕色混合紫色在头发的明暗交界处画一些点，再根据不同的环境向周围混色，如靠近皮肤的地方就多加点水混点肤色，在蓝色扇子后面就混点灰蓝色。画暗部也要注意前实后虚。前面的头发用深色深入刻画，后面的头发可以用浅色浅浅地刻画。

小贴士

有没有注意到，我一直在强调画面中的前实后虚？其实这就是在突出画面的视觉中心。"视觉中心"一词通常有两种不同的理解。

第一，指平面艺术中的主体。如达·芬奇的《最后的晚餐》中的耶稣，也就是画面中以构图、色彩等表现出的主要元素。

第二，指一个平面中的中心点。和这个视觉中心相对应的还有一个物理中心。通常，人的视觉中心会在物理中心的偏上方位置。

视觉中心和非视觉中心也有虚实关系。一般来说，画面的视觉中心对比度更强，饱和度更高；非视觉中心颜色更统一，对比度较弱，颜色饱和度也低一些。

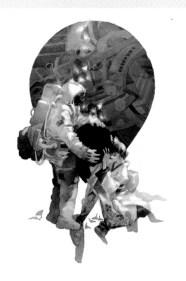
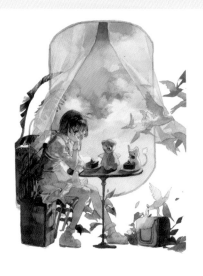

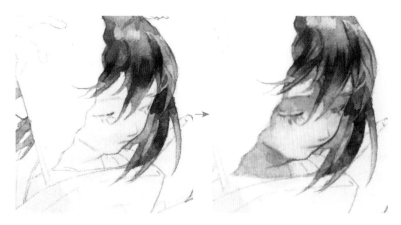

5 上肤色。既然画的是聚光灯下的女孩，那么就要强调光影，脸部千万不能画得太平。根据脸部的体积，我们可以先把整个脸部用浅黄色和肉色平涂一遍，趁着颜料未干，在阴影处（脖子和眉弓骨下面）混上颜色，这里用的是紫灰色和肉色。

6 加强一下不同地方的颜色关系。这里用的是NICKER不透明水彩，因为只是轻微地加强关系，所以可以用少量的NICKER稍微修改一下颜色。用灰蓝色（白色加蓝色加一点点黄色，多加水）在各个地方的暗部都涂一点颜色，如图中所示，先用灰蓝色在暗部涂上一点，再用水晕染开。

小贴士

NICKER是非常好用的不透明颜料。我们可以把它当作水彩来使用，因为它比一般的水彩颜料颜色更鲜艳，并且没什么水痕。但和透明水彩相比，它的不足在于没有通透性，因为它是不透明的。不过NICKER强有力的遮盖性也让它可以作为水粉反复遮盖使用。

NICKER的遮盖能力很强，只用一点点稀释的NICKER颜料就能改变画面里原有的颜色色相。同时，只用一点点鲜艳的NICKER纯色（尤其是荧光色）就可以提亮画面的颜色。

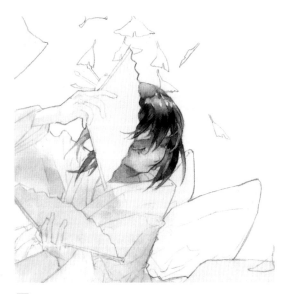

7 亮部用颜色鲜亮的橘红色提纯，如睫毛的颜色。头顶的黄色高光用的是荧光黄。靠近明暗交界线的地方也要用透明水彩加深一下，让颜色更纯一些，这样可以使得亮暗部的对比更强烈。

8 接下来画衣服，先画衣襟部分。在上色之前，首先要想好衣襟的配色。因为整张图色调偏暖，尤其是上半部被光照到的地方会更暖，所以最好不要用蓝色之类很冷的颜色来画。这里的三层衣襟我分别使用的是金色、绿色和白色。

 小贴士

画和服衣襟的方式大同小异，这里我设定的材质是丝绸。丝绸比较光滑，除了亮面和背面，还有一块小小的反光。我就沿着反光入手，在反光边先画一块金色，再沿着衣襟的走向向两边渐渐过渡：上半部分的衣襟处于亮面，可以直接用金色加点黄色混色过去，颜色基本变化不大，只是比较浅。

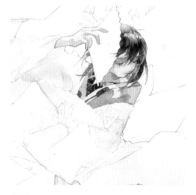

9 衣服下半部分处于暗部，越往下颜色越暗，我用了淡紫色，注意下半部分要比上半部分的颜色深。

10 另一边的衣襟因为整体都处于暗部，就没有高光了。同时要前实后虚，所以它的颜色比之前的暗部更浅、更灰。最后，在高光处上一点浅浅的黄色。

11 另外两块衣襟和黄色衣襟的颜色差不多，只是颜色变了一下。注意，除了衣襟本身要分亮暗面，脖子和头部在衣襟上的投影也要画出来。

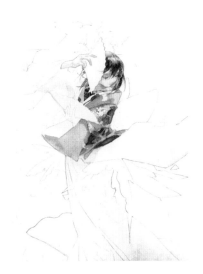

12 画完衣襟就开始画整个衣服的颜色。这时发现，衣服的颜色处理得有些问题（会在后面告诉大家怎么改）。主要是没有整体考虑亮暗部的冷暖和纯灰关系，但基本的明暗关系比较清楚。

再从材质角度来看。和服的布料比较硬，所以衣服的板型很明显，转折也很直挺。画衣服的亮暗面褶皱时要注意，下笔要稳，颜色不要过多晕染，尽量以色块的形式出现。这时，我之前的线稿就起作用啦。线稿已经用线条表示出了褶皱的块面，只要按照线稿衣褶的走势来区分亮暗面就可以了。

这件衣服是紫色的，但为了体现强光的感觉，我向亮部的颜色里混进了很多黄色，让颜色显得又灰又浅，右边衣袖部分甚至先不上色。在后面肩部的转折处，我混进了一些蓝色，用来表示前后空间的体积关系。

小贴士

注意，哪怕仅仅是一小块颜色，颜色都不可以单一。虽然这块衣褶暂时没处理好，但我还是注意到了阴影中颜色的变化。比如肩部明暗交界线阴影处，我用了浓郁的紫红色，往下画时又混了一点紫灰色，前后转折处再混上浅浅的灰蓝色。虽然这是一块还没有小指甲盖大的区域，但尽量混上不同的颜色，画面看上去就会更丰富。

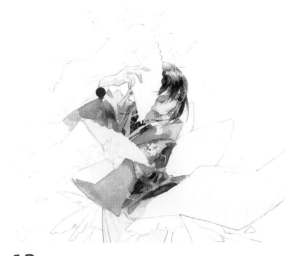

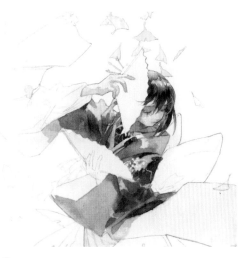

13 另一边的衣襟也如法炮制。前面的手臂整体对比度更强，右臂的袖口紧挨着肩部，所以这里肩部的小块阴影是最深的。可以先用颜色浓郁的紫红色之类的阴影色，卡住图上标注的这一点，然后加水和灰蓝色顺着衣褶向下或者向后延伸。越往后画，颜色越淡，饱和度也会越低，这样就能体现出空间感。

14 发现衣服的暗部画得太碎太灰了，暂时先用NICKER的紫色淡淡地涂一遍阴影的颜色，使整个阴影统一，提升点饱和度。衣服整体暗部偏纯，亮部偏灰，从上至下颜色渐渐变深，颜色由暖变冷。设定是暖黄色的光源，银杏叶用浅浅的黄色铺个底色，之后再详细刻画。最后，用给脸部上色的方法给女孩的手上色。

弱

强

15 接着处理女孩右臂上部的衣摆褶皱部分。靠近手臂的衣褶要着重刻画。首先用紫色画出结构阴影，接着根据衣褶离我们的远近来逐步加深阴影的颜色。衣褶的颜色对比度是最强的，这里用了较深的紫色，对比强弱情况如图中所示。往上晕染的时候往里面加了黄色，用来表示顶光的黄色。而往旁边晕染的时候，特意让阴影的颜色逐渐变浅，颜色也逐渐变灰——因为这些区域离视觉中心越来越远。然后用蓝紫色刻画一下女孩右臂的阴影。

16 衣服上部基本画好啦，接下来开始画下部。衣服下部基本都处于阴影之中，所以直接用紫色打底，越往下颜色越深，越往上颜色越暖。为了体现出空间感，我在边缘和靠后的部分混入了灰蓝色，颜色也变得有点浅了。

17 我是直接跟着线稿的衣褶画褶皱的。偏左上是一个中心点，下方褶皱基本围绕这个中心点慢慢扇形延伸。沿着这个中心点慢慢混色，这部分的颜色变化规律和底色差不多。画的时候也不必过于拘谨，可以按照自己对体积的理解和习惯来控制衣褶的深浅。

18 我加深了白色里衬的结构，用的颜色就是调色盘上剩余的"脏颜色"，多加了点水就直接按照衣服的体积画上去啦。刻画白色衣褶时，我通常会一层一层慢慢画体积关系。有些人觉得水彩画一两层基本上就够了，不然画面会糊掉。其实，只要心中思路明确，不论画多少遍，画面不仅不会糊，还会越来越精细。

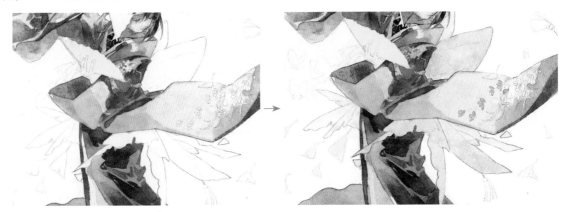

19 我把身后的大蝴蝶结设定为青色的半透明材质，因为有通透性，所以蝴蝶结的后部颜色更浅、更纯一点，前面的颜色反而比较灰和深。

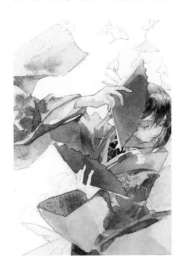

20 画扇子。就算是平平的扇子，颜色也应该有变化，我用比较深的蓝色画中间，两边加水加黄晕染。

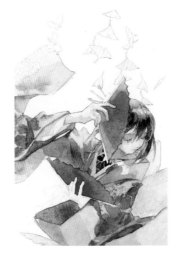

21 我又稍微修改了一下两边扇子的色相，上方的扇子颜色偏暖、偏黄，下方颜色偏冷、偏紫。

突出整体光源氛围

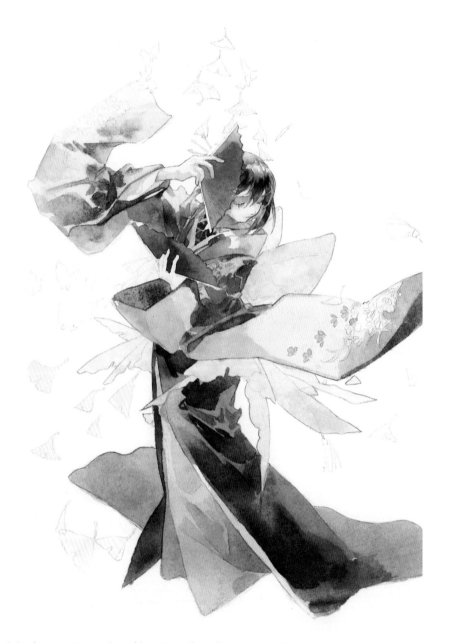

　　到这一步基本上画完了，但不够完善，接下来要不断调整。调整自己的图，首先要明确知道画面上出现的问题，然后去修改。目前这张图最大的问题就是整体光线的氛围不强，颜色太脏了，而且没什么突出的颜色。因为设定是暖光色的聚光灯从上打下来，所以针对刚才总结的问题，我把上半部分的颜色提亮，下半部分压暗。下面举三个调整前后的局部对比例子。

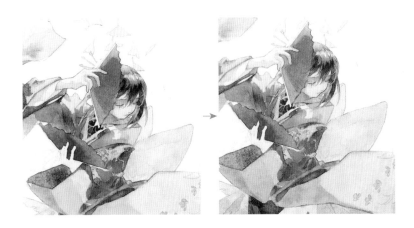

1 用NICKER里的荧光红之类的颜色把衣服阴影暗部提亮，颜色温暖了，饱和度也上去了。

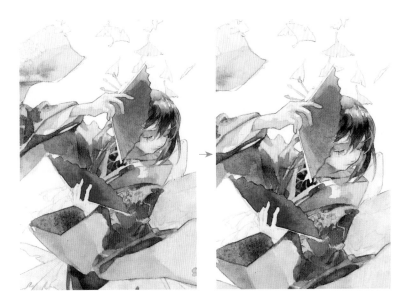

2 观察扇子部分。上面的扇子是迎光的，离光源比较近，所以颜色相对暖一点，浅一点。这里我用NICKER中的荧光黄、荧光绿之类的颜色，将扇子提亮。

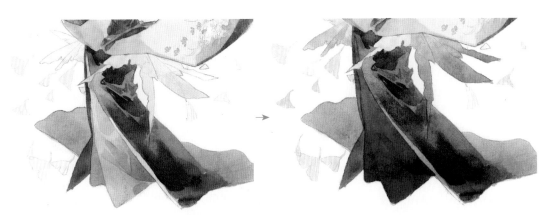

3 为了将下半部分的整体颜色压暗，并和上面的扇子颜色相呼应，我用MG透明水彩将白色的里衬改成了深蓝色，并用比较灰的蓝紫色不透明水彩一遍遍地压暗裙底。

调整冷暖对比

　　接下来继续审视这张图，发现画面中衣服颜色的纯灰冷暖对比太弱了，那就开始修改颜色吧！
我还是用NICKER来修改，方式是少量多次，每改一遍颜色之后就先等干，再画下一遍。不然之前
的颜色会浮上来，画面就会显脏。下面是三个调整前后的局部对比例子。

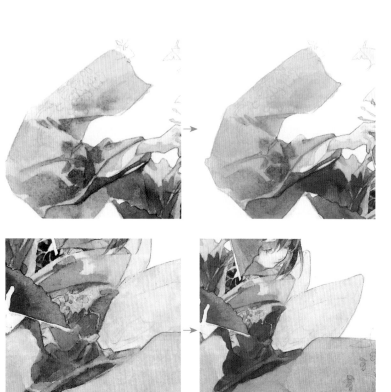

1 用NICKER颜料中的灰绿色浅浅地画袖子的亮部，使颜色变冷变灰，和暗部偏纯的颜色相呼应。

2 用玫红色和紫色整体压暗袖子的暗部，使颜色更加鲜艳，也更加统一。

3 将金色银杏叶的颜色饱和度降低，也变得偏向紫灰色。

继续深化，补充细节

到目前为止，大色调基本确定了，接下来我们继续深化。深化阶段千万不能陷入局部，应该从整体角度慢慢来，下面再来看三个例子。

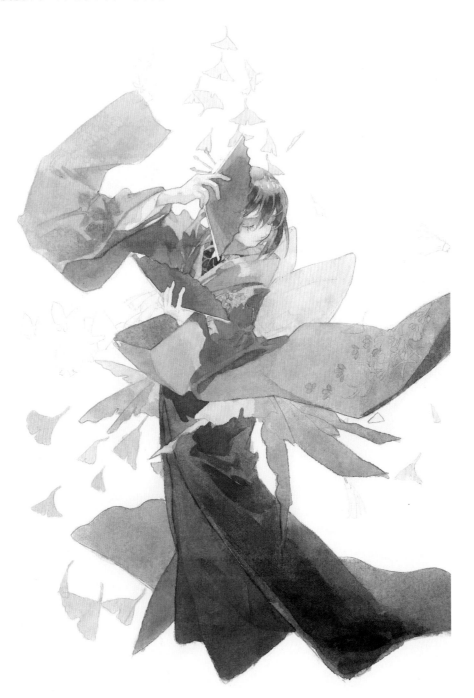

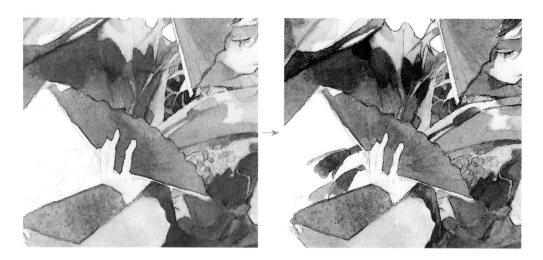

1 为了体现出体积感和纯灰对比，我用了偏灰色的NICKER为暗部的扇子直接降灰。

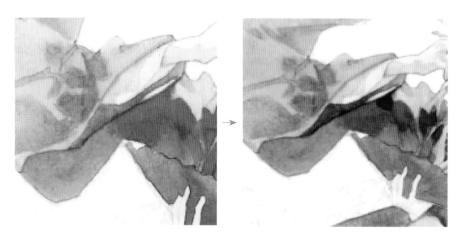

2 为了强调衣物的体积感，我用深紫色加强了暗部，使衣服前实后虚的关系更加明显。

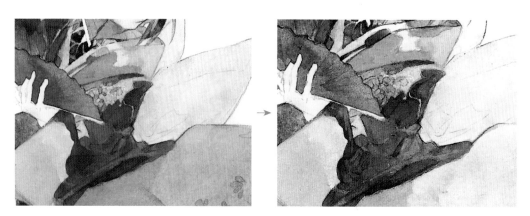

3 为了使暗部颜色更丰富，我用少量的绿色点缀在其间，同时也降低些纯度。

完成蝴蝶结等细节

1 这时才发现女孩背后的半透明大蝴蝶结还没画，那现在就开始吧。首先分好蝴蝶结的前后层，因为蝴蝶结是透光的，所以它后部的颜色反而更清亮。用灰青色从顶部起笔，往下用紫灰色渲染。

2 接着画蝴蝶结的褶皱部分。先用蓝色画出衣褶的尾端，再渐渐沿着褶皱的纹理向内画。

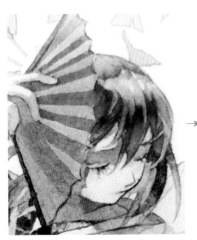 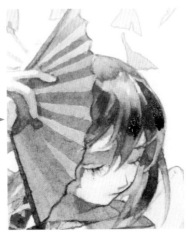

3 继续深入，并且不断调整。用NICKER颜料的白色+黄色+大量的水，按照折扇的纹理画出了上部扇子的亮面。同时为了使女孩深棕色的头发颜色和其他部分的区别更明显，我又加深了头发暗部的颜色。

4 用深灰紫色画出底部深蓝色内衬的阴影。为了和冷冷的蓝色亮面做对比，这里暗面的紫色是偏暖的。

5 因为水彩纸有点潮了，所以背后的蝴蝶结显得比较粗糙，于是我用NICKER不透明水彩细细地修复了一下，同时还提亮了一下前方袖口的亮部。

6 为了体现前方蝴蝶结的通透度，我蘸取了蝴蝶结下面的暗部的颜色，从腿部的边缘起笔，加水慢慢往里面晕染。透过蓝色内衬的那一小块也千万别忘记哦，用浅浅的蓝色晕染一下，这样就能体现衣服的通透感了。

7 而为了体现蝴蝶结底端层层叠叠的感觉，可以用紫灰色叠加在蝴蝶结的底部。

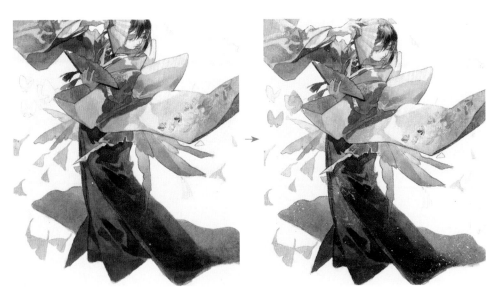

8 最后，用牙刷或者干硬的大号水粉笔蘸取白墨水的颜色，在纸面上方用手拨弹，使细腻的白色墨点喷溅在裙摆处，营造一种梦幻感。

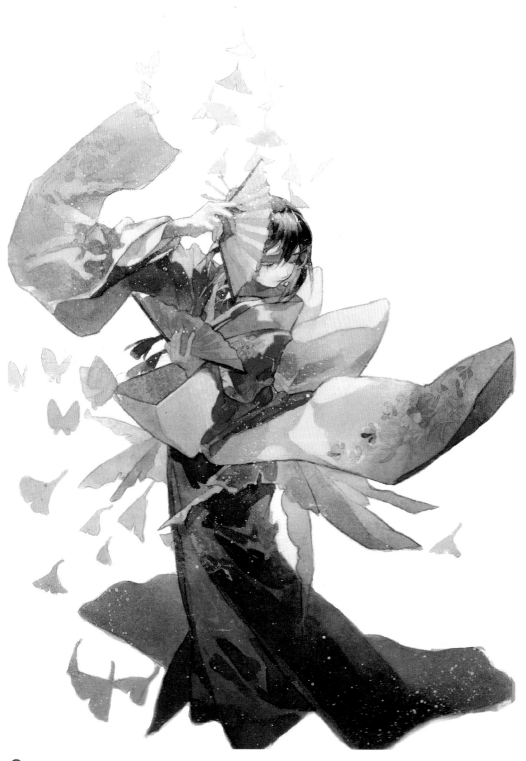

9 最后再刻画一下衣服纹理，聚光灯下跳舞的女孩就完成啦。

第 六 章

骑车去看樱花吧

——怎样构图才好看

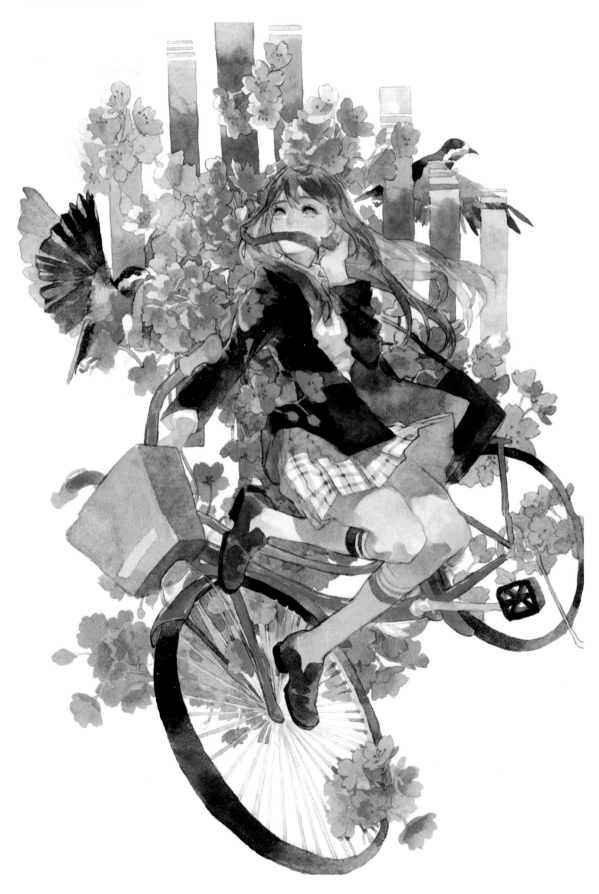

　　构图是一个造型艺术术语，即绘画时根据题材和主题思想的要求，把要表现的形象适当地组织起来，构成一个协调的、完整的画面。好的构图能给画面加不少分。

　　构图的种类很多，有水平式、垂直式、中心式、渐次式、散点式、S形、三角形、长方形、圆形、辐射等，我个人认为没有必要拘泥于理论形式，视觉上好看就是最重要的。

　　想要视觉美观，画面上的"点""线""面"就需要有机安排，既要有面积较小的"点"，也要有面积较大的"面"，还要有比较纤长的"线"。以这张图举例：女孩的整件黑色大衣是"面"，背后细碎的樱花是"点"，自行车的车管和轮胎的骨架就是"线"。接下来，我们就来讲讲这张图是如何产生的吧。

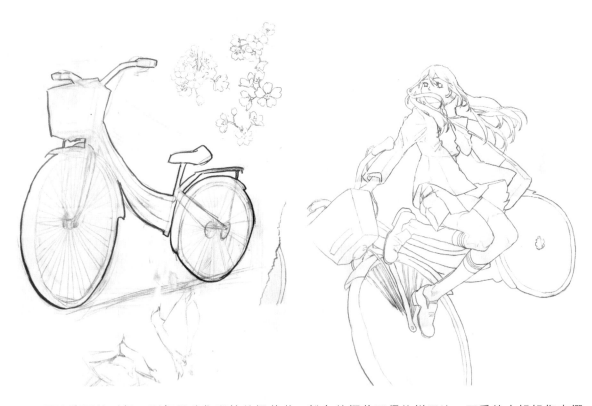

　　画这张图的时候，刚好是我们学校的樱花节。粉色的樱花开得绚烂无比，可爱的小姐姐们在樱花树下美美地拍照。看到这些场景，我就不由得想画一张制服少女与樱花的春日图。基本的元素就是和青春可爱的制服少女相关的种种，包括樱花、飞鸟、自行车。

　　所用到的工具：0.5mm或0.7mm的HB、2B自动铅笔，草稿纸两张。

　　我一般会把草稿画得很深很重，因为细细的线条经透写台一照就看不出来了。我用了两张草稿纸，画人物用一张，画背景用另一张。草稿的背景只是画了一辆很普通的直立自行车，但在透写台上稍微把纸错个位，就可以画出有下坠感的自行车，是不是很有动感？还有背景上大簇大簇的樱花，看上去好像很烦琐，其实我只画了一两朵的草稿，画线稿时，正着描一朵，反着描一朵，往左转是一朵，往右转又是一朵，非常省力呢。

绘制线稿

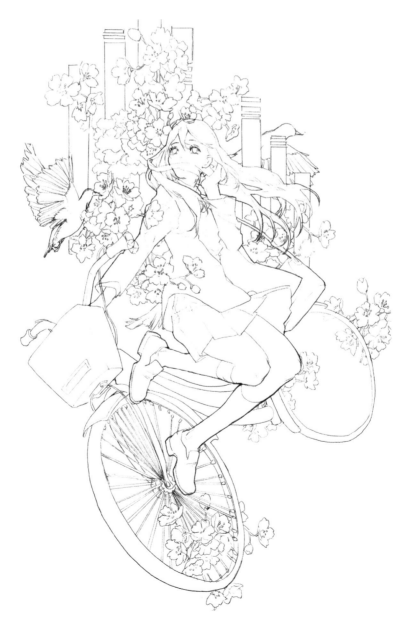

这里用到的工具：透写台、0.3mm自动铅笔、阿诗水彩纸、橡皮擦、空白纸胶带。

画这张线稿时，先画前方的人物。我把人物放在画面的偏上部分，形成动感。画面主要元素边缘的线条画得比较重，内部的线稿相对较轻；发丝的线条相对柔和，曲线感更强；人体以及衣服的褶皱画得相对有棱角一点，线条比较直硬。

画好前方的人物，把自行车的草稿纸换上来，垫在线稿下面，就可以很方便地继续画背景啦。

小贴士

透写台的结构就是玻璃板里放了几个小灯泡。想省钱的话，大家自己在玻璃桌下放个手电筒也可以达到同样效果。

它的使用方法也很简单：透写台上放一张草稿，草稿上放要画的空白纸。打开透写台的灯，就可以开始描线啦。

开始上色

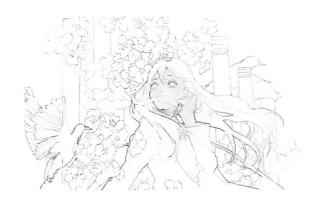

1 上肤色。首先用肉色打底，阴影处晕染一点阴影的紫灰色，关节处和脸颊都晕染了一点粉红色。要注意后面腿部的颜色，我加了点灰紫色，画得稍微暗了一点。

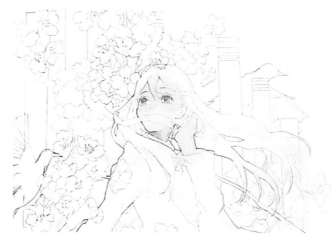

2 画眼睛。在瞳孔处先点上钴蓝，接着用青色和红色沿着眼珠周围晕染。眼珠下部的颜色要更浅一点，也更偏向绿色。瞳孔的颜色与睫毛混上一点也没关系，因为睫毛颜色更深，可以将这种偏浅的底色盖住。

小贴士

我用深棕色画睫毛的中心，在边缘混上橘红色或者肉色。

画下睫毛和几根翘起的睫毛时可以用浅一点的棕色。画的时候要注意手要稳，心思要细腻一点。

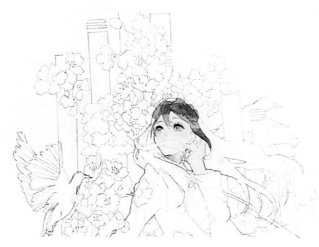

3 开始画头发。左边的头发（尤其是脑后的）被粉色的花朵所包围，可以晕染一些粉色。一撮头发绕到了眼前，可以把这撮头发画得更鲜亮一点，体现出它在脸部前面的位置。

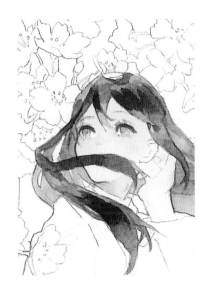

4 头发不是平面，它是立体的，比如前面肩部的这缕头发，可以把它看成一个两头稍扁，中间微凸起的物体。光来自左上角，所以这部分头发的左上侧混入了点黄色，颜色也比较浅。中间部分头发因为背光，颜色比较深。同时在偏左侧混了一点橘红色使它更鲜艳。头发的尾部则混入一点衣服的颜色，产生通透感。

6 为了让颜色更加鲜艳粉嫩，我用加了很多水的NICKER的荧光粉来勾线，主要勾勒了面部和手的轮廓，顺便用这个颜色把睫毛两边提亮了。

5 继续表现后面的大片头发。因为前实后虚，所以前面的发色更为贴近头发原本的棕色，而靠后的头发则混入一些灰蓝色。同时，为了体现头发独有的通透性，我在不同位置混入了相应的背景环境色，比如遮盖住天空的地方混上了蓝色，盖住樱花的地方用了粉色混色，同时用深棕色+橘色或者深棕色+亮红色，再次加深前面头发的暗部。

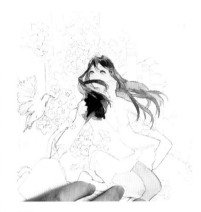

7 画衣服。外套使用纯黑色。因为设定的衣服颜色就是黑色，是整个画面最重的一块颜色。

小贴士

画面没有明确步骤，其实一切都是要根据自己想要的画面完成度来。这里我给头发上了一遍颜色之后，觉得层次不够丰富，又多加了一层颜色。

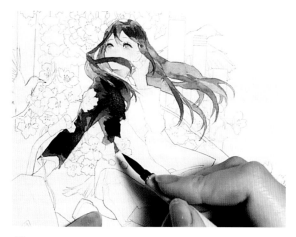

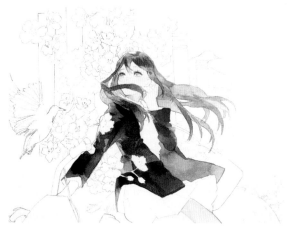

8 继续画衣服。先沿着肩部的暗处往下画，用的水较少，使黑色更加浓郁。衣服颜色也不能一成不变，可以在左侧的亮部混入灰绿色或者棕黄色，靠近樱花的布料处混点樱花的粉红色，就算是完全不见光的暗部，比如腋下，我也会混一点蓝色，这样哪怕只是黑色的衣服，颜色也不会显得单调。

9 光是从左上角来的，所以我直接用黑色加深了未被光照到的几处阴影：被头发遮住的地方，被花遮住的地方，和女孩胸口正前方的衣服。

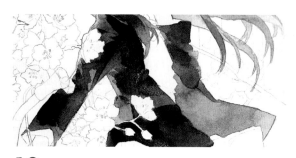

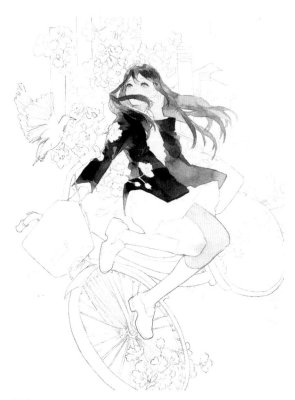

10 衣服的下摆是扬起来的，有一面对着光，可以混入灰绿色或者棕黄色。衣服后部和转折处，我都混入了大量樱花的粉色和环境的青色，这样能使人物的衣服既突出，又不过于突兀。

同时，为了体现前实后虚的关系，人物的左半边颜色更浅一点，对比度也不如右边那么深。但整体来看，这件衣服是整个画面里颜色最深的。

水彩最大的乐趣在于我们不能完全控制它，所以画的时候不用太拘谨。混色的过程其实也是三分靠功底，七分看运气，试着去享受颜色的不可控性吧，看着画面颜色产生意料之外的有趣改变，也是一种惊喜。

11 黑色衣服基本画好了，这时整体看衣服和头发的颜色，可以发现，这些部分里都混入了大量的粉色和蓝色，就好像被粉色和蓝色包围了一样。因为这张图主要的环境色就是天空的蓝色和樱花的粉色。给人物染上环境色，不仅能和后面的环境融为一体，整个画面颜色也更丰富啦。

小贴士

为什么我们要在这里混这么多粉色和蓝色呢？可能会有人说，好看呗。其实并不仅仅是为了好看，原因有两点。第一，前实后虚。这个我不知道说了多少遍啦，这里就不多强调了，主要要说的我是假设人物周围的雾气是蓝色的。第二，环境色。环境色就是整个环境变现出来的颜色。人们常说"人面桃花相映红"，这里就是指人的脸染上的桃花粉粉的"环境色"。

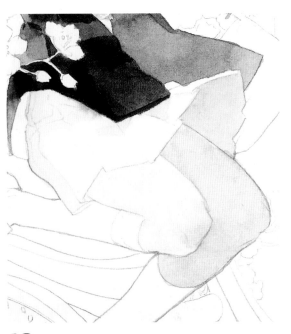

12 画白色衣服。为了和环境色及光源色相呼应，用蓝色来画白色衣料的阴影。

　　阴影要根据褶皱来画，褶皱要根据形体来体现。为了使阴影的颜色更丰富些，我们可以在整体蓝灰色的基础上，按照自己的喜好来混色。比如靠近亮部的地方，稍微混入一点黄色；完全凹陷的衣褶处，多加点蓝色，或者画得更深一点。大家可以自由发挥，前提是整体颜色要统一在灰蓝色的范围内。

13 裙子和袜子的部分要根据阴影来画，颜色也不要太单调。比如被衣服遮盖住的地方，颜色可以偏暖黄色，腿部的阴影可以偏灰蓝色。画这些白色衣物的阴影时，还可以顺带把其他一些细碎小物的阴影也画上，颜色就能更统一。

小贴士

怎样给裙子后边的黑衣服上色？这个部分完全在暗处，颜色本应最深才对，但我用比较清新的蓝色来代替，使得颜色不那么死板，同时我也加深了裙子暗部的颜色，算是个特别的小技巧吧！

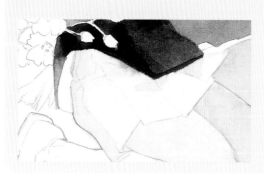
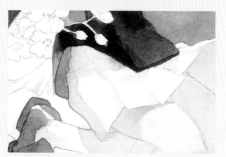

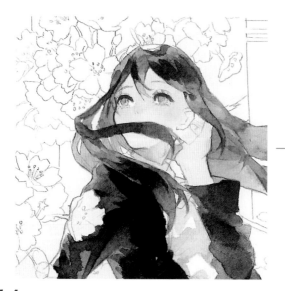
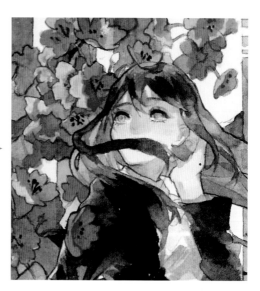

 刻画出人物皮肤的明暗关系。我主要画的是眉弓骨下面到眼球上面的眼窝、鼻子，还有耳根后到脖子的阴影。皮肤的阴影是直接用普通的肤色加上一点点蓝紫色混上去画的。越靠近暗面的部分，我混入了越多的灰蓝色。

小贴士

很多同学会纠结配色的具体比例——肤色应该是百分之多少的赭石+百分之多少的肉色+百分之多少的红色？拜托，配色不是科学考试，按照自己的喜好去画就行了，只要在画面里顺眼好看，怎么配色都不是问题。

15 画小皮鞋。小皮鞋并非一次画好，而是跟着画面慢慢深入完成的。这里我们单独来看它的绘制。小皮鞋的材质是皮革，棕色的，质地很硬，画的时候要注意表现这些特点。我用熟褐色加棕色画出小皮鞋的底色，在皮鞋靠内的边缘混了一点青灰色，并一点点地往上画。而靠亮部的地方，颜色要画得浅一点。皮鞋的根部用了比较深的深棕色+红色。

小贴士

通常，我会从三个角度来分析衣物的材质。

一是表面的光滑度。比如皮革制品、丝绸、塑料之类，表面是特别光滑的，高光和反光比较强；帆布、亚麻之类的表面是比较粗糙，高光和反光比较弱。

二是硬度和厚度。比如皮革很硬，画衣褶时要尽量避免出现曲线和细碎的褶皱，尽量画得整体一点。而丝绸特别软，可以多画一些衣褶，褶皱也可以画得柔软一点。

三是透明度。这种情况比较少，可以直接参考本书第三章关于透明布料的画法。

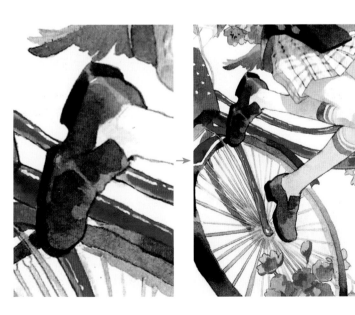

16 画皮鞋部分的高光。高光说是画出来，倒不如说是留出来的。方法是设想好高光的具体位置，然后卡在这个位置旁画阴影。我用棕色加了点紫红色，靠近上部我又加了一点黄色，再用水慢慢晕染开来就行了。为了体现前实后虚的关系，我对后面皮鞋的整体颜色进行了降灰。

小贴士

想要在水彩画里表现高光，通常可用两边比较深的颜色"挤"出中间的亮色。方法很简单，但能不能画得准确、好看，又是另一回事，必须熟悉所画物体的光源、体积、结构以及材质特点，才能画准。画衣褶也一样，有些人完全不考虑衣褶的纹路、走向就下笔，这是完全不可取的。

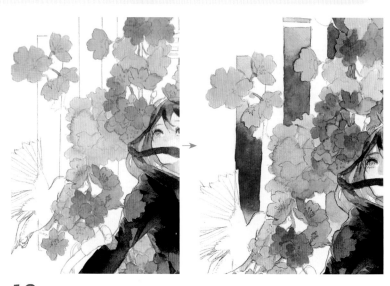

17 开始画樱花。大簇的樱花，一朵朵地画耗时又费力，必须从整体角度来画。先把樱花看成一个整体，铺底色。我的方式是，前面的樱花颜色鲜艳点，铺色时变化多一点；后面的樱花颜色灰点，变化少一点，但整体还是鲜亮的粉色。

18 接着把大簇的樱花分成小簇，大概七八朵樱花组成一个樱花球体，上色方式也要按照球体的规律来。如图，我们把左上的两簇樱花当成球体的亮面，把中心的两簇当成球体的中心面，剩下的两朵当作球体的暗面，就能画出比较整体的樱花球啦。

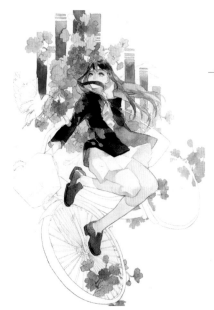

19 铺一下大致的樱花颜色，顺便用一点樱花的红色混上绿色，画出樱花细碎的花柄，暂时不考虑光影关系。这时可以看到，人物和背景的樱花已经比较自然地融在一起了，这都归功于画人物时就混入的樱花环境色。

直接用湛蓝色画樱花背后的蓝色天空条纹，边缘可以混一点青色，这里不需要什么特别的技巧啦。

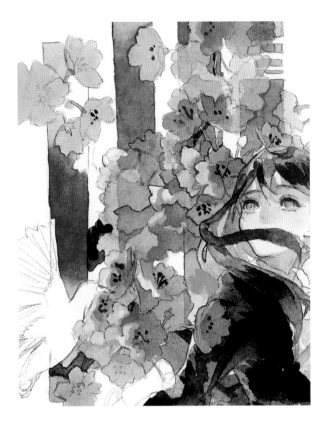

20 开始深入画樱花，刻画出樱花的亮暗关系。和铺色一样，这一步也需要整体把握。先分析樱花的前后关系，前面的樱花要画得细致一点，光感强一点，后面的樱花要画得虚一点，光感弱一点。人物周围的樱花是颜色最鲜亮的，反之较远的樱花就可以少刻画。同时，按照球体的明暗交界线，整体右下角的樱花是偏暗的，颜色的纯度从明暗交界线处往下越来越灰，我加入了紫灰色。

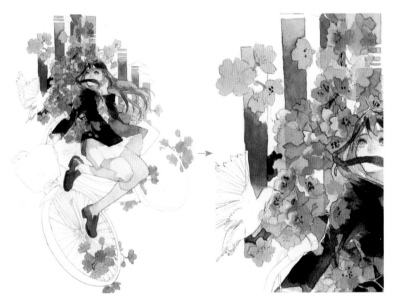

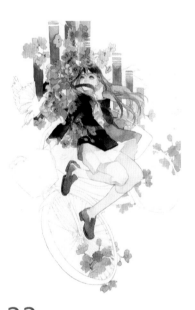

21 画完整体的阴影，我又用NICKER的青色+粉红色+白色，画出樱花偏灰处的相对亮部。同时画了些棕色的树枝。大家记住，无论何时，都一定要整体考虑！如果一味地死抠细节，既画不好又浪费时间。最后用深红色画出花蕊，同时用NICKER的荧光红勾勒一下明暗交界线。

22 到这里，一簇樱花就画完啦，剩下的樱花按照这种方式继续画就好，也可以画得简单一点，更能体现前实后虚的关系。

小贴士

樱花花簇还可以用另一种方式画：先用浅橘色画出亮部，再直接用红色混上其他颜色一口气画出暗部。这样画虽然效果更好，但是不方便修改，供大家参考。

23 开始画翠鸟。翠鸟的身体部分是一气呵成画出来的，基本就是趁着一种颜色半干的时候赶紧混入另一种颜色，这样就能体现小鸟毛茸茸的感觉。翠鸟身体下方的边缘处也加了一点天空和樱花的环境色，这样使它也有一种体积感了。

　　真实的翠鸟翅膀是深黑色的，但是为了不让这只处于画面边缘的小鸟太抢眼，我就把翅膀的颜色改变了一点。

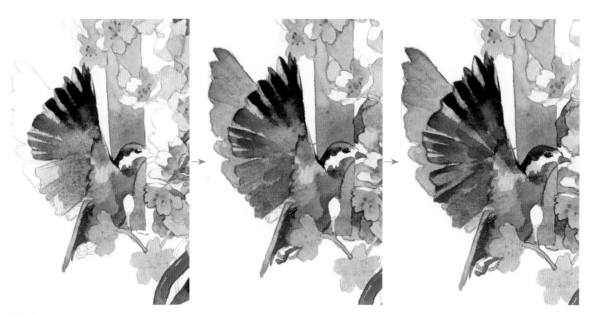

24 刻画翠鸟翅膀。首先画出青灰色的底色，然后分块，先画出上边黑色部分的羽毛，趁颜色半干的时候，赶紧混进一点湖蓝色之类偏深的蓝色，使这些分离的羽毛有联系。画一根一根的羽毛时，可以"不小心"留出一点缝隙，这样羽毛就会有一种根根分明的感觉。

25 画另一只靠后的翠鸟，可以大概混一下颜色，不用像前面的小鸟那样细致。

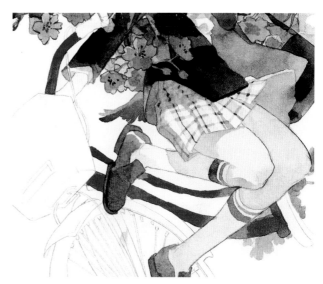

26 画油亮的自行车架。自行车架是钢管做的，颜色自然比较亮眼，反光也比较强。先用大红色画出自行车的底色，边缘混了一点蓝色进去。因为近实远虚的关系，我把车靠后的部分画得比较灰。

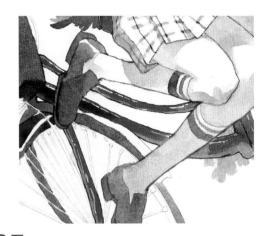 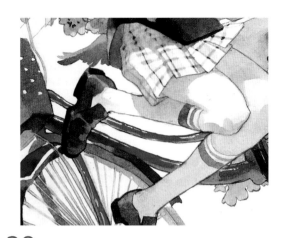

27 为了使单根车架也不太单调，我很随机地挑了几个地方，混了一点灰色，颜色也变浅了。我习惯把自行车颜色最鲜艳的部分设定在两根铁管的交界处。而且不管怎么混色，整个自行车架的颜色都是比较突出的。

28 画好了大致的颜色，就可以点高光啦。高光是用毛笔最细的尖尖沾上白墨水点出来的。根据高光的颜色再加深一下车身的亮暗对比，自行车的车架就画好了。

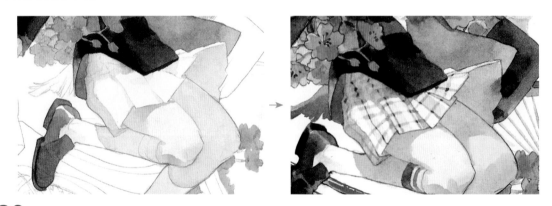

29 如何在褶皱繁多的空白裙子上画花纹？超级简单，直接画就行了！因为明暗关系已经画好了，加上水彩本身特有的通透性，就算直接画花纹也能透出来下面的阴影，非常方便。唯一要注意的是，阴影处的花纹不用画得特别细，概括地画点黄色红色，然后强化一下边缘就好啦。

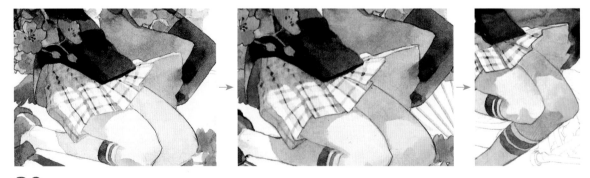

30 画腿部的阴影。首先要把整个腿看成一个圆柱体，当腿受到挤压时就是一个扁圆的圆柱体。画阴影不用刻意追求一遍就画好，但是下笔一定要果断。我画阴影一般都是在阴影的中间处卡住，然后向两边慢慢晕染开来。后来我发现阴影颜色太深了，就用NICKER的白色+粉色+蓝色降低了一下阴影的明度。

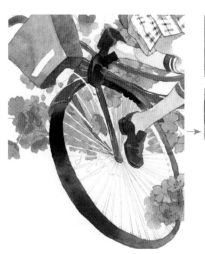 →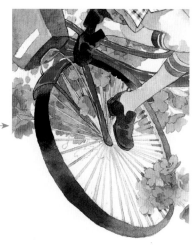

31 画轮胎和内部的辐条。轮胎是黑色，我在周围随意混了一点粉红色和蓝色。内部的辐条就更简单啦，直接用黑色加很多水，平涂勾线就可以，注意不要手抖。

 处理小物的细节

 →

1 车筐的亮部偏黄，暗部偏红，我们可以在暗部多混一点红色，同时靠后部分可以多混一点紫色。

2 画车架等细节。为了防止后面的小物画得太碎，可以概括地去画，同时用深红色勾一下线。

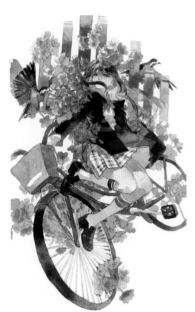

3 用牙刷蘸取白墨水，在纸上用手拨弹牙刷，喷洒一些小点点。

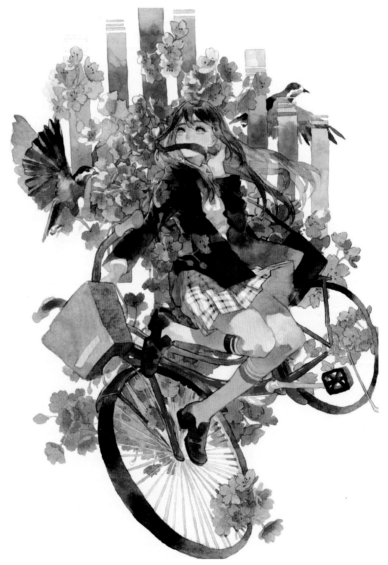

4 这张图就完成啦！

第 七 章

蓝裙子的小姐姐

——怎样表现逆光下的人物

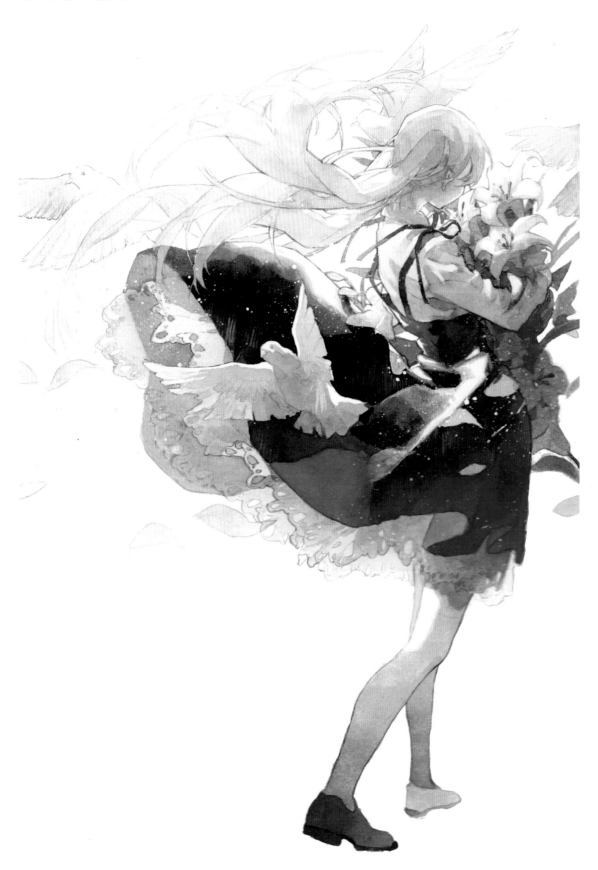

水色光之翼
光影高级感水彩插画技法

很多初学者都画不好逆光的图，为什么呢？因为逆光设定下，很容易把肤色画得又黑又脏，衣服颜色（尤其是白色衣服）也很容易画得很丑。还有一种情况就是不敢大胆表现逆光，或者最后画出来的光感乱七八糟。本章就主要和大家探讨，怎样画出光影明确的逆光图，以及在逆光条件下，画面应该注意哪些问题。拿起画笔，我们开始画吧！

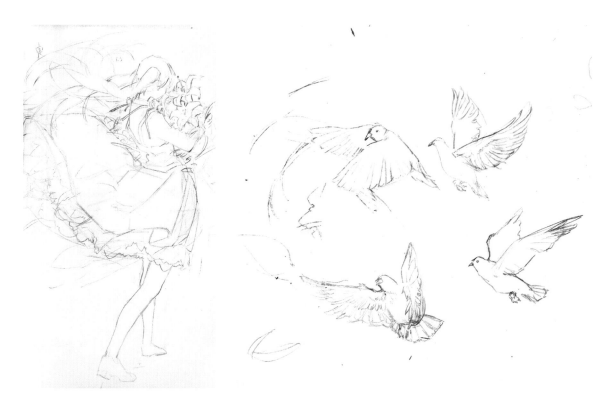

我对这张图的大概设想是画一个怀抱花束的小姐姐，在逆光下清新而美丽。因为想体现自然而清新的强光感，所以设定在亮光区域直接留白，阴影部分则要尽量画得清新一点。

这里用到的工具是：普通的草稿纸、0.5mm自动铅笔或者0.7mm自动铅笔。

画草稿的时候一定要离纸远一点。草稿阶段主要是确定人物的体块关系，比如虽然裙子比较轻薄，但需要把它归纳成单个的体块形状；头发虽然被风吹扬成发丝，但需要归纳成一缕缕的块面。这不是什么高超的技巧，而是初学者必备的能力。大神们也许信手拈来就能画出很好看的形体，而我们需要在草稿阶段就把形体归纳好，之后的各个环节里才会心里有数。

我画的是风中的小姐姐，所以重点要体现被风吹动的感觉。因为有风，物体越轻，就飘得越夸张。比如在这张图里，花瓣直接飞起，飘动程度大于头发，头发又大于裙子。人物相对来说是最重的物体，我要画的也不是能把人都吹飞的龙卷风，所以人物的身体没什么改变，不受风的影响。

另外，画草稿的时候，下笔的力气一定要大，不然用透写台描绘时，线条会透不出来。

绘制线稿

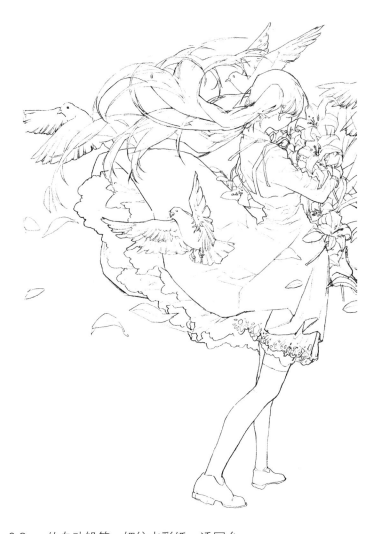

用到的工具：0.3mm的自动铅笔、细纹水彩纸、透写台。

画线稿要干净利索，尽量让每一根线条都有意义，为后期能更好地上色和处理画面效果而服务。

鸽子是我在线稿阶段补上去的，它们在画面上的位置也有讲究。画线稿的时候，我已经想到了色彩的构成：深色的大片裙子会显得颜色单调，需要前方的浅色鸽子来打破这种单调。而增加后面的鸽子，一是为了丰富画面，二是衬托出头发的金黄。

另外，如果画花朵、小动物之类时卡壳了，可以去网上找一些参考。不过，参考不是照搬，还是要根据需求，自己画出不同陪衬物的造型哦。

开始上色

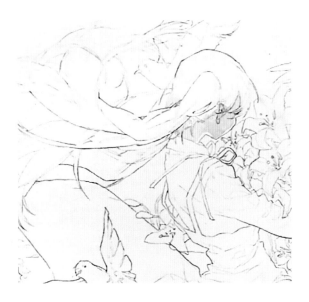

1 开始给皮肤上色。这张画的光源是逆光，所以肤色不会很浅，但同时想表现清新的画面，所以肤色也不能太灰。注意，如果想要皮肤颜色丰富好看，就绝对不能只有一种颜色。先给直接光照部位的边缘留白，然后沿着边缘向脖子的方向渐变深入。近光的区域颜色比较鲜艳，我通常会加点黄色或橙色。脸部中心的大面积画得比较通透，用的是较纯的粉色加橘红色混合，当然还是会加一点点灰色，但颜色总体还是很纯的。脖子的部分加了大量紫灰色。

2 画头发的颜色。上色时，一定要先设想好画面中光源的角度和方向。我设定这张画里，光是从后上方打下来的，画的时候就相应地留白。我画的是金色的头发，先从头部开始铺色，在头型的边缘处用比较纯的金色衬托出光感，完全背光的区域就用偏紫灰、蓝灰之类的颜色降灰，但整体还是浅浅的金黄色。

4 画白色衣服。因为被头发遮挡住，整个白色衣服都处在暗面，但暗部也需要层次感。后背的暗部我用了偏黄的浅灰色，因为光是亮黄色的，靠近亮部的地方颜色就偏黄、偏浅。往右继续延伸的衣服部分，画成了偏蓝紫色的浅灰色，同时也把颜色加深了一点点。

3 为了体现头发的轻薄感，我把从右到左的颜色画成逐渐变浅，同时越往后的头发颜色也越浅。可能有人觉得这仅仅是在铺头发底色，但其实也是在画头发的体积，留白的地方是亮面，背光的地方是暗面。

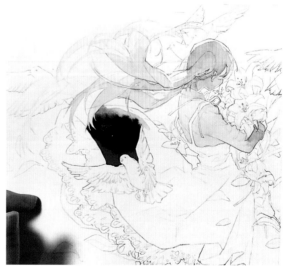

5 画深色的裙子。为了体现强光感，深色裙子的亮部也直接留白。靠近亮部的地方，混进了亮黄色。亮黄色往下，混入深色裙子的深蓝色，裙子的亮部就呈现出黄绿色啦。

6 裙子的深蓝色不用很纯，我用大量偏深的蓝色加上一点绿色和红色来画，使颜色虽然很深，但也不会太艳。

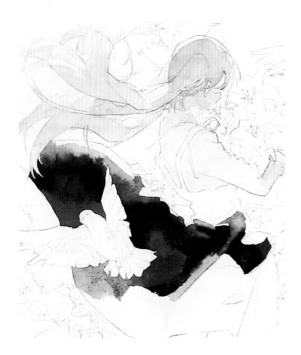

7 为了体现裙子暗部的通透感，越深处的阴影就画得越浅，同时颜色也越纯，最后我甚至直接用纯粹的湛蓝色画最暗的地方，让暗部显得非常通透。这时感觉头发的颜色又过于轻薄，于是我又继续刻画了头部以及周围的颜色，加深了发色。

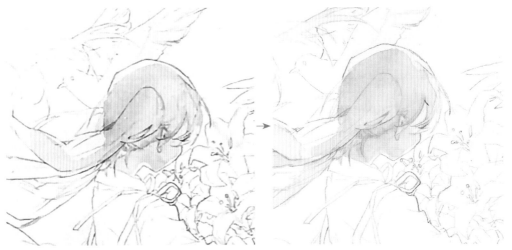

8 在整体对比下，我也加深了肤色。加深方法很简单，用铺色的颜色再画一次就可以了。但要时刻记住，加深颜色是为了整体的画面和谐，同时也要根据自己的喜好来做微调。这一步，我将整体的肤色变得更均匀了。

9 整体看一下，整个头部加辫子的颜色从左到右依次变深，头部的颜色是最浓郁的，辫子的颜色相对轻薄，这样就体现了头发的通透。同时，在被光照耀的周围，颜色相对更纯，背光的地方就比较灰。

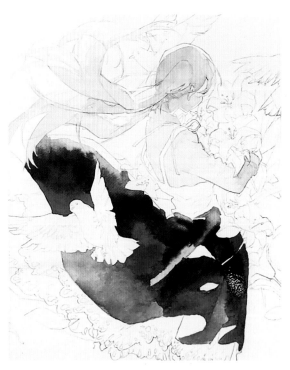 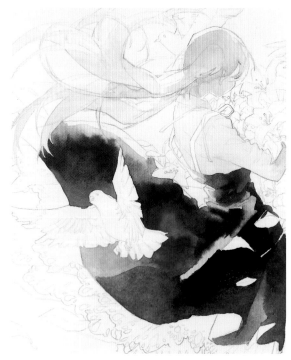

10 继续给裙子铺色。画的时候要注意裙子的体积关系，亮面和暗面分别在哪里，要一清二楚哦。比如图中的裙子，从左上角边缘处往下，一大片都是暗面；到裙子中间位置越来越亮，又突然转折，再变为暗面。我将裙子的暗部整体处理得比较纯，那么相比较，亮部就应该灰一点。

11 腰部的体积关系就更明显啦。因为腰部是一个圆柱体，所以直接按照圆柱体的画法来画就可以。

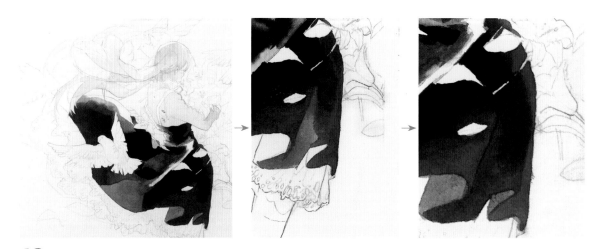

12 我对目前的铺色还不够满意，于是进行了如图的调整。虽然裙子上的水痕很好看，但是为了整体效果，还是把整个裙子的暗部颜色再次加深了，并且统一了一下。整个暗部，除了明暗交界线，我画的颜色都偏向纯粹的湛蓝色。

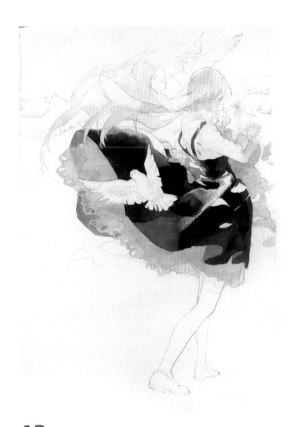

13 接着把亮部也归纳一下，用开明白墨水画出中间最亮的高光，整个亮部用NICKER的灰色将它变灰。

14 直接用紫色画裙子内部的褶皱，单纯觉得这样比较好看而已啦。这一步主要是明确亮暗部的体积和颜色关系。

大部分同学可能和我一样，一直在边画边修改错误，很难一次就画出想要的效果，甚至会画"毁了"。这个时候大家不要沮丧泄气，要坚持慢慢修改，直到改成想要的画面为止。这个过程虽然很痛苦，但也很重要。你不改，就永远不知道自己最终能画成什么样子，也很难有更多进步。

15 画百合花。百合花的画法和白色衣服是一样的，靠近亮部是浅浅的灰黄色，非常靠近亮部的边缘可以稍微提亮一下，越远离亮部，颜色变得越冷，偏向蓝紫色。

同时注意，百合花的结构是很明显的，每片花瓣都有自己的转折。花下的暗部可以先整体统一，暂时不多做处理。

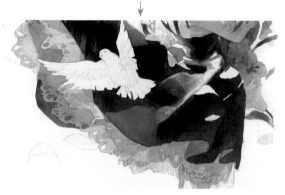

16 我设定白色内衬的蕾丝是半透明的，大家可以去看看前面基础章节所说的透明物体的画法。要强调的是半透明蕾丝的透光性。一般来说，离光越近，透明物体的颜色就越鲜亮，而本图中设定是逆光，所以白色内衬蕾丝反而是靠后部分的更鲜亮，颜色浅一点，也更纯一点。所以我以颜色饱和度比较高的浅绿色为主，画靠后的蕾丝，用饱和度比较低的紫灰色画靠前的部分。裙子的内部直接用紫色，颜色也比外部浅一点。

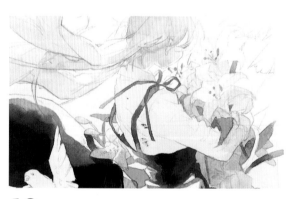

17 画裙子下方的阴影。一般来说，越靠近物体的投影，颜色就越深，形状也越明显。靠前的右腿用了偏灰的肉色，离大腿比较近的裙摆，带来比较深的投影。而靠后的左腿与裙子的距离也比较远，裙子的投影基本盖住了整条腿，我就给左腿都画了阴影。

阴影和亮部的颜色也不一样，这里要提醒一下，亮部的颜色偏黄，相比较之下暗部的颜色就偏紫红色。而且因为前实后虚，右腿的颜色比左腿要鲜一点。

18 我不太清楚百合花的叶子的形状，这里就当作普通的长条树叶来画啦。

我喜欢从中间开始画叶子，中间的颜色比较鲜艳，用杂七杂八的绿色混合，再加一点点蓝紫色，往两边晕染就会混一点灰色。

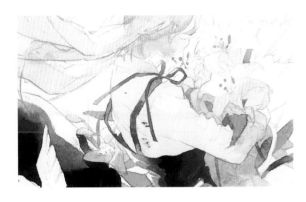

19 纤细的蝴蝶结虽然很小，但画的时候也要注意光影关系。蝴蝶结实际是在阴影里，我用的是偏灰的紫红色，越靠近光的地方颜色就越鲜亮，用色也渐渐变成亮红色、粉红色、橘红色。同时考虑到前实后虚，蝴蝶结前部颜色更加浓郁，后部就浅一点。

20 叶子整体是绿色的，画的时候可以往里面混入丰富的颜色，但记得要统一在绿色的范畴内。

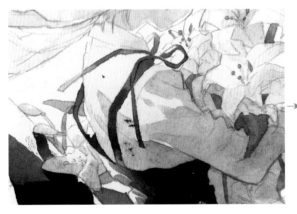

21 白色衣服目前的层次有点单调，让我们来根据体积加深一下。想要丰富层次，一定要根据明确的体积来画，不然颜色很容易会"糊掉"。

22 刻画头发时一定要整体把握，千万不能盲目抠细节。首先要注意到前实后虚的空间关系，把前面的头发颜色画得比较浓郁，后面的头发则相对浅一点，对比度也没有前面那么强。后面的阴影颜色是在黄色的基础上混点紫灰色，这样既画出了阴影，同时也表现了空间关系。

23 头部发丝的刻画也和铺色差不多，靠近光的部分颜色鲜艳，远离光的部分颜色灰暗。画发丝不用太拘谨，毕竟头发的飘动方向、数量都是比较随机的，只要整体按照刻画头部的方式刻画就行。另外，刻画细节时，下笔一定要自信，心里必须明确"要画什么"和"怎么画"，这样画出来的细节才好看，不至于糊掉。

小贴士

为了体现光线的明亮，我们还可以在靠近光的头发边缘再加深一下头发的颜色，使明暗交界处的颜色更加突出鲜亮，也增强虚实关系。我一般会在边缘关键处点一些黄色小点，再沿着周围用水晕染开来。最后用更浅的黄色画出亮部的层次。

进一步刻画和调整

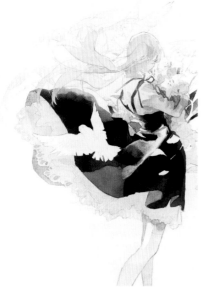

1 进一步加深衣服的阴影层次。我强化了明暗交界线，同时深入刻画了蝴蝶结的丝带在衣服上的投影。画这部分细节时，可以根据蝴蝶结的颜色在投影的前部混一点红色，这样投影就和蝴蝶结联系到一起啦。

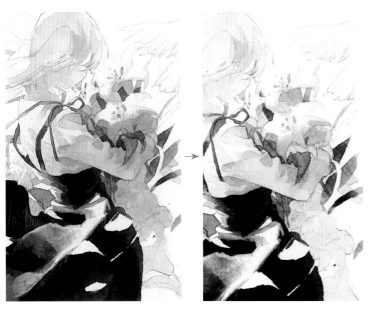

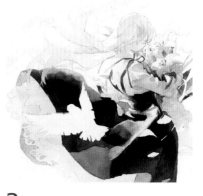

2 继续丰富叶子的层次，加深百合的阴影。

3 细化百合花的明暗关系，同时用NICKER勾勒边缘线条，使整体人物和花朵更突出。我用白墨水提亮了百合花和胳膊上的亮部，边缘用NICKER的亮黄色浅浅勾勒，使明暗关系更丰富。

小贴士

我一开始画的时候没有想好百合花到底要怎么画，所以现在其实是在边画边想，不断调整不满意的地方。大家一定要事先想好每个部分怎么画再动笔啊，不然像我这样反复修改就不好了。

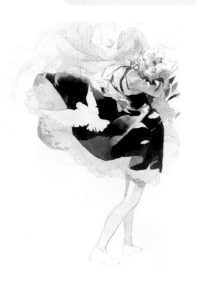

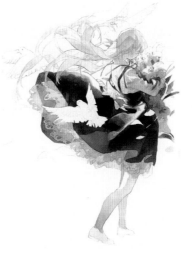

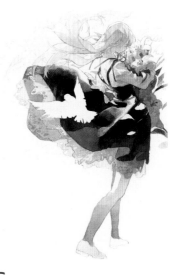

4 整个人物边缘用红色勾了线，下半部分的裙子用NICKER的蓝色让它变得更透。底部完全被阴影笼罩的花朵和树叶，颜色要统一，也不用太拘谨，只要整体暗部都在蓝紫色范围里就行啦。

5 裙摆暗部的蕾丝边也是有层次的，可以用浅浅的紫灰色按照大致的折叠规律来画。遵循衣服的结构，少量多次地叠加颜色，就能画出轻薄的纱质感。最左边的裙摆内部用NICKER自己混出的浅绿色修一下。

6 人物左腿用NICKER的蓝紫色概括一下，右腿也用蓝紫色修改了一下色相。

调整整体

1 画出了鸽子的大致底色。

2 画出花瓣的颜色：遮挡住裙子的花瓣是紫色的，而暴露在阳光下的花瓣是浅黄色的。可以看出，同样的花瓣在不同的环境下，颜色也是不同的。所以画面的颜色变化一定要分情况去处理。

3 画出鞋子的颜色。鞋子和衣服的颜色一样，都是深蓝色，远离我们的鞋子就用湛蓝色统一。

4 最后用水粉笔或者废弃牙刷沾上白墨水，用手拨弹喷溅到画纸上。

继续刻画调整

1 这时觉得叶子的绿色不够好看，于是我用NICKER改成了偏蓝的颜色，裙子也改得偏蓝了一点。

2 用NICKER把腿部颜色改成偏冷色，这里用了白色和蓝色。

3 最后刻画一下鸽子的细节，高光是用白墨水画的。这张画就完成啦！

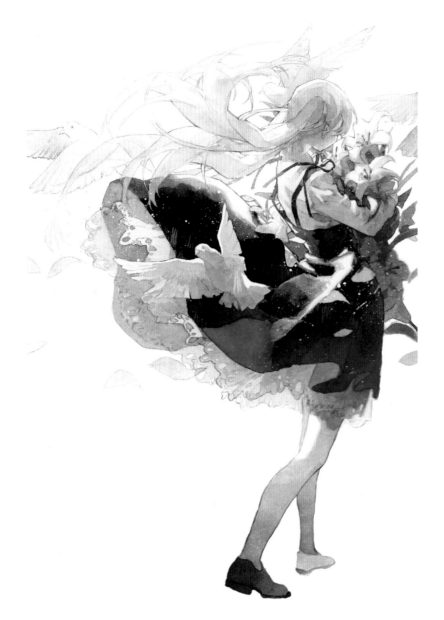

　　最后总结一下：大家看我画逆光的时候，除了完全被光照到的边缘做了留白，画面其他所有地方都上了颜色，即使是白衣服也上了色，划分了层次。

　　光感其实都是对比出来的，只有加深了暗部，才能体现亮部的明亮。同时，即使整体都处于暗部，也不必担心肤色、白衣服之类的颜色会画深、画丑，因为在其他更深的颜色（比如头发、蓝裙子之类）的对比下，肤色和衣服的颜色就不算深了。所以如果不小心把头发颜色画深了，只要把其他地方再加深就可以啦。

第 八 章

甜美洛丽塔

——如何让画面丰富起来

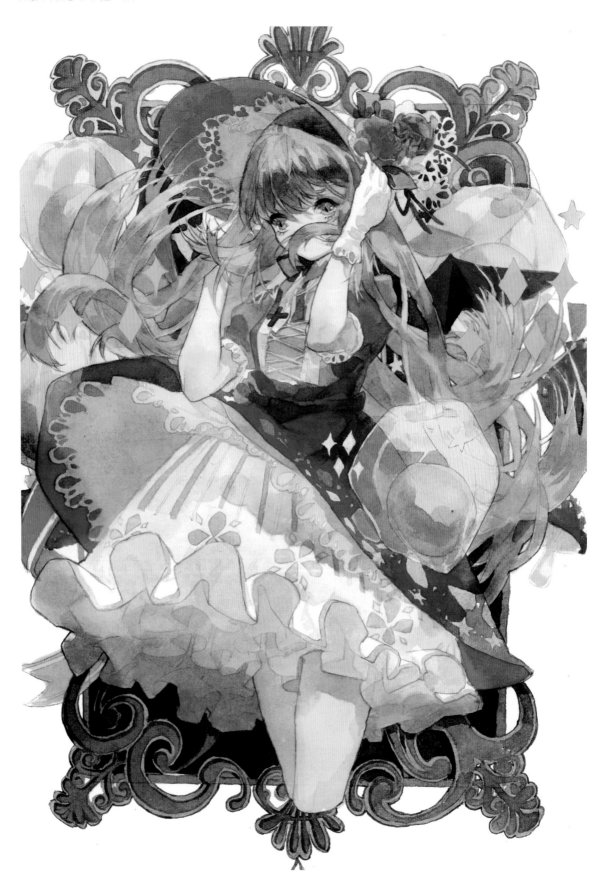

我们经常被画中丰富好看的细节吸引，但自己下笔时，却不知从何入手。有些人选择逃避，基本上就画一个大头或者一个简单身体；有的人虽然努力去画细节，但最终效果却又乱又杂，画面怪异。这里有一部分原因，在于手绘的特性。和板绘相比，水彩手绘是非常麻烦的，下笔后再想修改很难，也不能像板绘那样随随便便用几个滤镜就统一色调。所以我们手绘的时候，要更加认真小心，画之前要尽可能想好上什么颜色，怎么上色，等等。

同时，因为手绘的修改非常困难，所以处理画面的能力极其重要。画面每复杂一点，处理的难度就要翻倍，更别说多种元素的累加了。

接下来就请大家和我一起边画边分析，一起探讨丰富的画面要怎么处理，好看的图案怎么画吧。我会努力把自己知道的所有内容和大家一起分享，现在就开始吧！

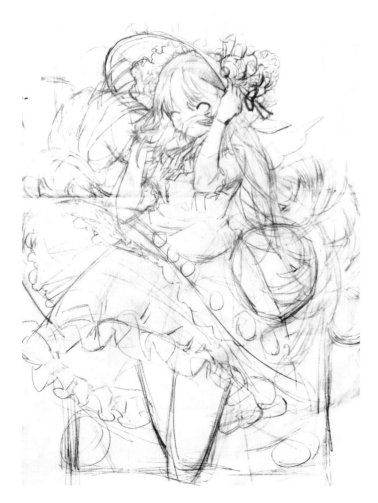

我想模仿画家穆夏的装饰风格画这张洛丽塔少女，同时为了表现少女的可爱甜美，整体画面设计为暖暖的粉色系。这张图主要想表现少女和整体的色彩搭配，所以不再像前几张图那样，把光线画得非常强烈，人物的上色也尽量扁平化一点。后面的背景元素打算直接参考洛可可时期的花纹，但是我对于这类花纹并不怎么熟悉，所以草稿阶段暂时不画。

这幅图用到的工具有：草稿纸、2B铅笔或0.5mm自动铅笔、橡皮擦。

　　草稿和之前一样，画得比较随意、放松。因为这张图不需要什么强烈的冲突或动感，所以构图就是简简单单的方形，优点是简单、容易操作，缺点是很容易画得"平平无奇，毫无亮点"。大家练习时自己把握。

　　另外，草图阶段就能基本确定画面的疏密关系啦，我将人物帽子以下到腰部以上的部分画得比较紧密，裙摆则画得比较宽松。

　　同时我们还要注意点、线、面的结合。举个例子，从整个大范围来看，细细的发丝是"线"，蓬蓬的裙子就是"面"，而周围的浆果和其他装饰物就是"点"啦。

　　有条件的话，画草稿也可以用电脑手绘板，画好再打印出来，甚至还可以大致定一下颜色。

小贴士

　　什么是画面的疏密？画面中，有的地方元素或线条密集，有的地方则留白较多，或者元素较少，线条疏朗。有句谚语，叫作"疏能跑马，密不透风"，讲的就是疏密关系啦。优秀的画面中，疏密关系的处理一定也是非常精良的。疏密结合好，画出来的画才比较耐看。

　　视觉中心的处理也和疏密关系分不开。一般来说，视觉中心和非视觉中心的疏密是成反比的。也就是说，如果视觉中心的元素比较复杂密集，那么周围的元素就比较稀疏简单。反之处理也可以。

　　当然疏密关系不仅仅局限于此，画面中的疏密关系往往是富有节奏感而且多变的，还是要多看多练多学习，这样画出来的图才能有更好的视觉效果。

绘制线稿

　　画线稿的基本过程还是和之前一样。但要注意的是，画线稿时尽量不要用橡皮去擦，也不要用手去蹭哦。

　　画这张图，我想突出线条的柔美，所以线条画得都比较柔和，但也比较重。因为后期上色时，浓郁的颜料会把线条遮住，只有画深一点，线条才能显现出来。头发的线条看上去复杂而细腻，可以先分成几大缕描下来，关掉透写台，再慢慢添加细节。

小 贴 士

裙摆的褶皱边怎么画?
1. 画出裙摆的轮廓。
2. 在轮廓的上边或者周围画出带有棱角的波浪线。
3. 将波浪线的棱角和裙摆的轮廓用线条连在一起。
4. 擦去多余的线条。

① ② ③ ④

开始上色

1 用粉色给肤色打底,直接平涂就行啦,画到头发上也无所谓,反而还会使头发有通透感。

2 平涂,给头发上底色。我画得很灰,偏灰绿色,颜色也比较浅。上色的时候,我用的水比较多,让水痕比较饱满。靠近头发的地方可以混入一点肉色,这样颜色就会有通透感。

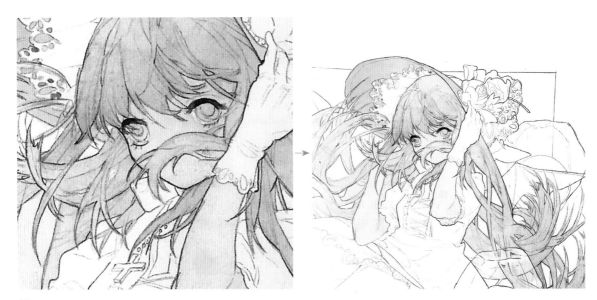

3 为眼睛、睫毛和帽子上底色。睫毛的上色方法之前讲过很多次啦，直接用棕色画在中间，两边混肉色、橘红色或粉红色都可以。虽然整张画面是红色调，但也需要其他颜色来中和一下，所以我用天蓝色作为眼珠的底色。最后给帽子上底色，直接用浅粉色打底。

4 因为想要一种毛茸茸的质感，所以就直接给衣服上色了。衣服上下部分的颜色其实是不一样的，越往上越偏粉嫩的桃色，越往下越偏艳丽的大红色。我把阴影和底色放在一起画了，方法是趁底色尚未干透的时候，赶紧在相应位置画上阴影的颜色。

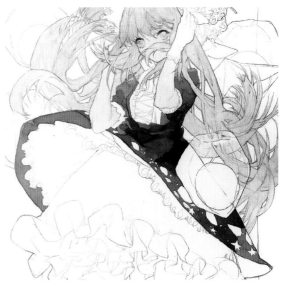

5 加深衣褶的明暗关系。这张图里最重要的就是衣褶，铺完色之后还有些剩余颜料，于是又加深了一下衣褶阴影。加深阴影主要用了紫红色，大家可以根据喜好选择其他颜色，沿着视觉中心加深就可以了。但要注意，不要把所有褶皱的阴影都加深，那样会显得很死板。为了体现衣褶的疏密关系，我在胸部下方到腰部的区域画了比较多的衣褶，其他的地方就比较少啦。

小贴士

　　阴影的颜色有一定规律，越靠近亮部，颜色越鲜艳；越靠近暗部，颜色越灰暗。画阴影时可以放开一点，只要基本上符合明暗关系就可以了。如果心里没有底，也可以像我这样一块一块地画，这样水痕很明显，既显得画面干净利索，又丰富了画面细节。

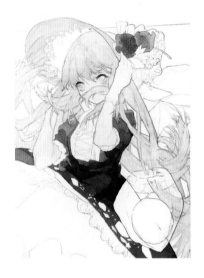

6 画粉色内衬和头饰小花。为了体现丰富感，头饰小花就不要平涂啦，趁底色半干的时候加水，往周围稀释一下，也可以自由混进自己喜欢的颜色。平涂出粉色内衬的底色，画的时候保持耐心就好。

7 画头发的投影。我直接用比较深的肉色画投影，靠近头发的部分添加了浅灰色。

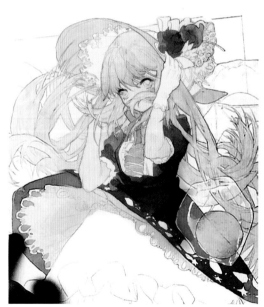

8 画出黄色浆果。浆果的最外边包裹着一层透明果皮，画的时候要注意透出下层裙摆的颜色。因为浆果整体颜色偏黄，所以透出来的衣服也是偏黄的。为了更好地衔接浆果旁边的衣服，在画透过浆果的布料时，可以把裙子边缘的部分画得深一点，裙子中心的部分画得浅一点。浆果的果实部分平铺即可。为了和红色裙子相呼应，还可以在浆果的边缘多晕染一点红色，注意控制水量。

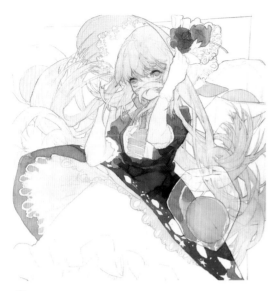

9 依次类推，用同样的方法画出其他浆果。

10 初步刻画脸部和头发的颜色。脸部阴影可以按照头发投下来的投影轮廓慢慢画。靠近头发的地方可以多混一点灰色。我还给眼珠简单地画上了一层阴影。

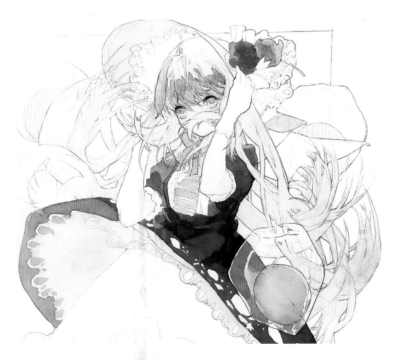

11 头发的刻画不复杂，但比较烦琐，耗费时间，大家一定要耐心。头部的头发要按照球体特点来画，画阴影也是如此。靠近皮肤的部分，可以多用肤色混色，颜色也渐渐变得浅一点，这样就能体现出头发的通透感了。

小贴士

画阴影有一个小技巧，就是"掐住"明暗交界线，在明暗交界线上先画上轮廓，再根据自己的喜好加其他颜色或者加水往中间画。这就是专业课老师说的"掐两头，虚中间"。

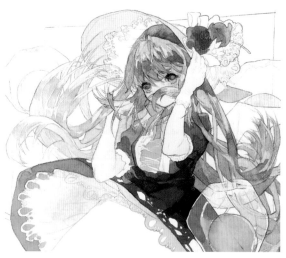

12 绘制环境色。大家可以看到，我在画头顶帽子的投影，以及左面的那缕头发的阴影时，里面的颜色都混上了一点点粉色，这就是环境色啦。

13 飞扬起来的头发画起来比较自由，大家可以按照自己的喜好来上色，颜色疏密有致会比较好看。

小贴士

我们在第六章的案例里已经充分体会到了环境色的应用，这里再来总结一遍吧：环境色，就是周围环境的颜色。比如胳膊边有一个蓝色的气球，那附近的皮肤多少就会呈现出一点点蓝色，这就是环境色。处理好环境色，会让画面有通透感。画的时候同样要注意"掐两头，虚中间"，所以头顶的头发是对比比较鲜明的。为了体现"掐两头"的效果，上色时我会多加一点水，可以有水痕边缘的效果，细细的水痕线更容易把阴影"掐"起来哦。

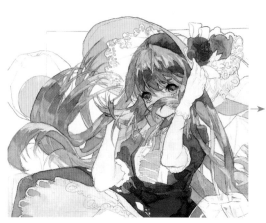

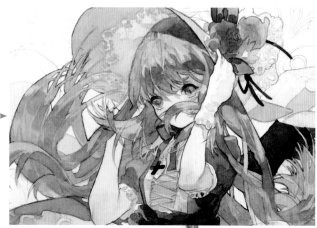

14 继续刻画头饰的细节。画这种小头饰要注意颜色的搭配，一组小头饰不能颜色都一样，不然会很单调。我画花朵用的是鲜艳的红色，后面的花朵上色稍稍偏淡。蝴蝶结用了浅棕色，而细线则用深深的酒红色，中间还画了零星的蓝色小点点作为点缀。这样画出来的小饰品颜色就比较丰富好看。

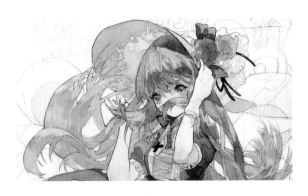

15 为了使整个画面的颜色不过于单调，我将头发后半部虚化了一下，用NICKER的粉蓝色浅浅地改变了一下色相。然后再用红色的水彩颜料把整个头发的颜色稍稍涂红了一点。这时，头发颜色就变成了偏暖的棕色，只有在阴影处会稍微有一点点泛冷。

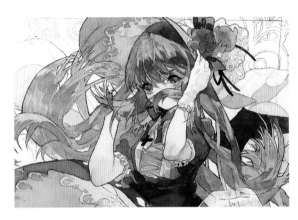

16 在完全背光或者被衣服遮住的地方，用浅蓝色的NICKER颜料浅浅地画了一层颜色，这样就能更好地拉开空间关系，头发颜色也更丰富。

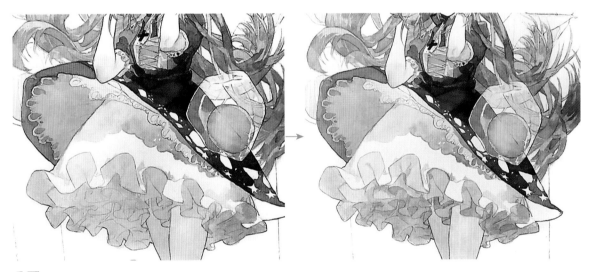

17 画白裙撑的阴影。白裙撑本身没什么特殊效果，直接画阴影就可以。上面红裙子的投影从右到左，颜色越来越浅，轮廓也越来越模糊。
　　裙子底部的阴影怎么画出通透感呢？我的方法是，把靠前部分和大腿周围的阴影颜色画得粉嫩一点，尤其是大腿周围，混入了很多肉色和粉红色，而靠后部分的颜色就画得深一点、灰一点。深入刻画时，尽量每一笔都要根据褶皱的轮廓来画哦。白色蓬蓬裙撑两边的小角落也要画上阴影，这样才能体现裙子是翻折的。

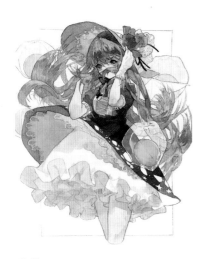

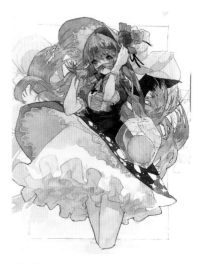

18 画大腿的阴影，要注意两边虚，中间实；两边颜色比较浅、灰，中间颜色比较深、鲜艳。这种虚实关系不仅仅是大腿这里体现，画全身的时候都要注意哦。

19 勾勒衣服的轮廓。我用的是比较浅的NICKER红色，勾线时尽量多画一点突出的线条，画的时候尽量细心，手要稳。处于阴影中的线条可以省略。

20 调整刻画人物整体。我把一些小细节补上了，比如头饰的阴影、粉色内衬的投影之类，基本就用简单的阴影画法来完成，当然一定要注意虚实关系。

同时我还把整个头发的颜色都加深了一点，使得头发颜色没有那么虚了。黄色的浆果也都涂上了一层淡淡的黄色，这样颜色就更统一了。

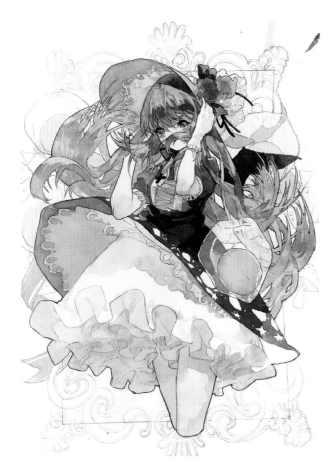

21 添加人物背后的背景。因为是甜蜜的洛可可风格嘛，所以背景花纹自然是典雅细腻的洛可可纹样，画的时候要耐住性子。最后用棕红色画上翅膀。为了使画面颜色更暖一点，我用浅浅的荧光红勾勒了人物的肤色。

背景上色和整体调整

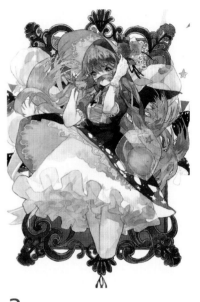

1 平涂背景部分。外边框用棕色和黄棕色，内部的颜色先用红色。注意，画到与浆果透明部分重叠的背景时，可以混一点水和浅黄色，从而表现浆果的通透感。

2 为了使整个画面不太单调，我又添加了很多星星，两边也平涂了两个小蘑菇。

3 为了体现头发的通透感，我在部分头发上画出了环境色。

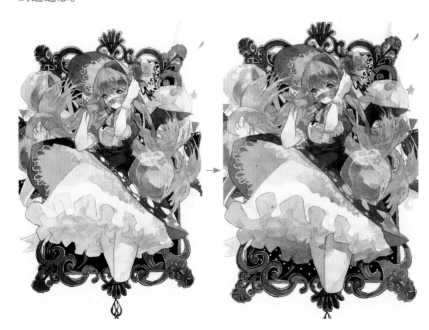

4 为了突出人物颜色，我将背景的颜色由荧光红改成了棕黑色。将蘑菇的颜色改成偏鲜艳的红色，同时画出在背景上的投影。

5 观察整幅图，调整细节。首先我整体把浆果的颜色又画黄了一点，同时画出了阴影的颜色，可以用比较鲜艳的红棕色或者橘红色。背景的红色也改成了深棕色，可以更加突出人物。另外，我加深了底部裙摆的阴影，又增强了阴影的前后关系。帽子里面的阴影也加深了一点。

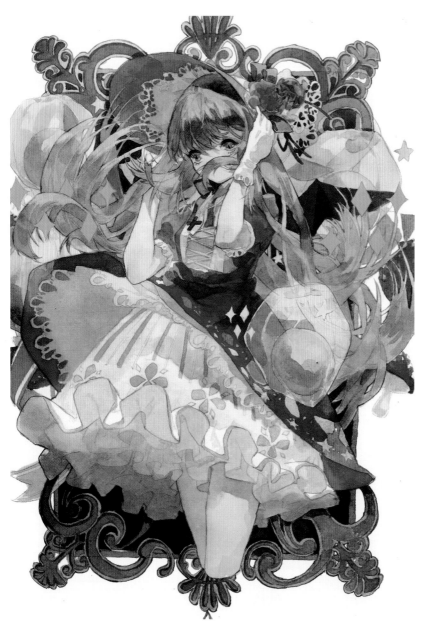

6 最后重新审视这张图，我们可以发现颜色有点单一，白色的裙撑也有点空。于是我用NICKER给裙撑添加了松绿石色的元素。这张画就完成啦。

第 九 章

日式鸟居下的扫地少女

——怎样通过画面传递情感

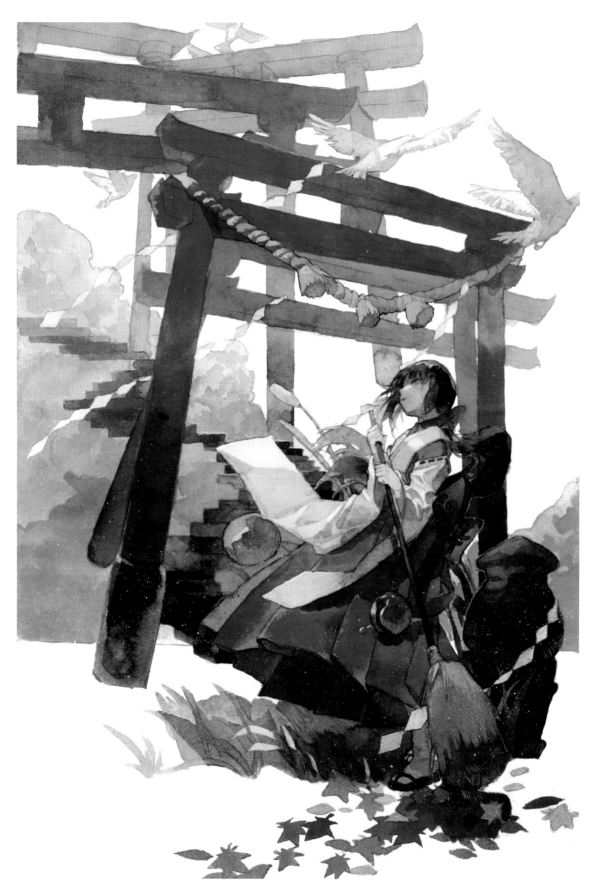

很多人在构思时，脑海里的情景很美好，比如明媚阳光下嬉笑的可爱少女，灯火下互相拥抱的情侣等，可是拿起笔来就蒙了，根本不知道怎么画出想要的画面和情感。

其实所谓的情感，就是画面氛围。想要表达出某种氛围，整体画面就要向一个统一的色调进发。举个例子，我们拍照时用的滤镜，其实就是给照片增加了一个统一的色调。电脑板绘或者拍照，可以用软件完成后期调色，水彩手绘就相对麻烦一些，要事先想好画面的主要氛围用色，画的时候要不断提醒自己往这个色调上靠拢。

在画画的过程里，投入自己的感情也是非常重要的。很多动人的作品，往往都先触动了作者自己的心，才能打动观者。能够通过画面让别人感受到我们的感情，是一个值得追求的目标呢。

构思和草稿

　　这里用到的工具：粗细适中的铅笔和草稿纸。

　　某天，我刚好看到了朋友圈的日本旅游照片，很喜欢美好的少女和传统民俗建筑的组合，就想画一张类似的图啦。我的设想是：红色的鸟居一层一层地绵延下来，穿着红色衣服的扫地少女仰头感受着风，白色的纸片随着风穿梭其间，青色的阶梯从近往远延伸。

　　构思的时候，我就已经规划了整张画的主要颜色——红色。大面积的红色铺在画面里，并且被光所渲染，应该会给人一种庄严且美好的感觉吧。

　　大家可以看到，我的草图还是很简单的，人物没有过多的细节，主要是明确了大的块面，把体积确定好，接下来画线稿也会比较轻松明了。角度上，我画的是一种微仰视的状态。画这种非常规的视角要注意透视，不论是人物还是背景都是上小下大，形状也和平视时有区别哦。

　　而且，整张画的透视都要统一，柱子是仰视的角度，画人体就不能是平视的；又或者人的眼睛是俯视角度，鼻子的角度也要一致。

小贴士

　　透视是指在平面或曲面上描绘物体的空间关系的方法或技术。简单来说，同一个物体，我们从不同角度、距离去看，它所展现的形状都不相同，我们要用画笔去表现的形状自然也不一样。

　　物体对眼睛的作用有3个，即形状、色彩和体积，因距离远近不同呈现的透视现象主要为缩小、变色和模糊消失。相应的透视学研究对象为：

　　1.物体的透视形（轮廓线），即上、下、左、右、前、后不同距离形的变化和缩小的原因；

　　2.距离造成的色彩变化，即色彩透视和空气透视的科学化；

　　3.物体在不同距离上的模糊程度，即隐形透视。

　　其实也是很好理解的，就拿一个圆柱体举例子。完全平视时候，我们看到的圆柱体是一个长方形；完全正角度俯视它的时候，我们就只能看到一个正圆；而微俯视或者仰视的时候，我们会发现看到的圆柱体上的边缘不是平行的，圆柱体的上下两头也出现了弧度。这就是我们看到的基础透视啦，绘画是无时无刻不需要透视的，而画好透视还是要建立在多练习的基础上。所以不要害怕枯燥，一起多多练习基础吧！

绘制线稿

工具：0.3mm自动铅笔、水彩纸、直尺。这里如果要使用其他铅笔，注意选择比较细的。

画人物的时候，我尽量把不同地方的线条处理成不一样的，比如头发的线条纤细柔软，衣服的线条就硬朗一点。同时外轮廓的线条也统一加深了，这样人物就能和背景有所区分。 画背景的柱子的时候，我用的是直尺，大家画这类物品时要尽量注意穿插关系哦。

开始上色

1 肤色比较好画。先用比较浅的肉色打底，然后趁着颜料半干的时候，在脸颊和指尖点上红晕。如果足够仔细，还可以在脖子之类的地方混上一点点灰色。

小贴士

说一个老生常谈的话题，那就是不要对用色形成刻板的思路，认为一个部位只能用某一种颜色。不少初学者会来问我："您画肤色时用了什么颜色？衣服用了什么颜色？为什么我的24色水彩套装里没有啊？"唉……别说24色，我用的颜色就算240色的颜料里面也没有，因为上色时我是把很多颜色混着用的。比如画肤色时，我基本不用颜料盒里现成的肉色颜料，而是自己用不同比例的红、黄、蓝等多种颜料调配出的新颜色来画。大家画画的时候千万不要死脑筋，没有人规定什么地方必须用什么颜色，你能调出的任何颜色，只要符合画面，就可以拿来用！

2 画头发。画法和之前一样：靠近皮肤的地方可以混一点肤色，同时注意近实远虚，后面的头发要比前面的颜色浅一点。画头发时候可以放松些，往里面多混一点其他颜色。

3 画白色衣服。虽说是白色衣服，但我还是用偏浅灰的黄绿色打了底。在底色的基础上，用颜色稍微深的紫红色画阴影。不同地方阴影的颜色是不一样的，我也混入了不同的颜色来丰富它们。

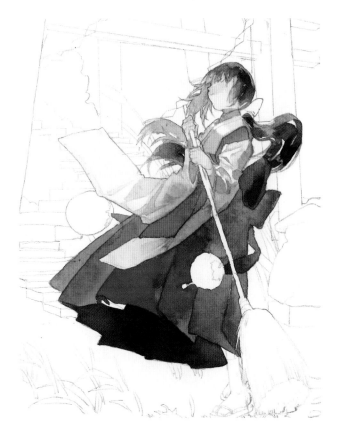

4 衣服的颜色是用不同的红色画的，越往上，颜色越偏浅、粉；越往下，颜色越偏浓、红。

裙子的褶皱是一条一条画的。光线从左边打过来，所以每条褶皱的颜色都是越往左越鲜艳，越往右越灰暗。蝴蝶结整体不如前面裙子的颜色鲜艳，但是它本身也有渐变关系，近深远浅。整个裙子要注意近实远虚，底部的颜色是饱和度较低的深紫红色。

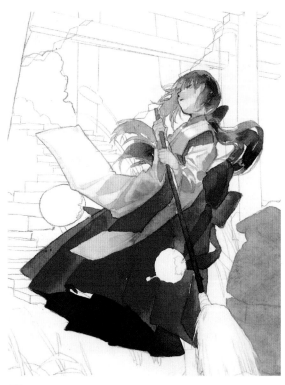

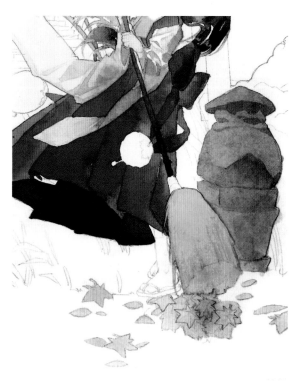

5 画小物。因为整体画面颜色偏暖，所以基本就不怎么用纯蓝之类很冷的颜色，画里小物的颜色也理所应当都偏暖啦。少女身后的石墩是灰色的，但我用棕灰色来画，也是为了迎合这种偏暖的氛围感。

6 画扫帚和树叶的颜色时，离我们比较近的部分可以鲜艳一点，比较远的地方灰一点。

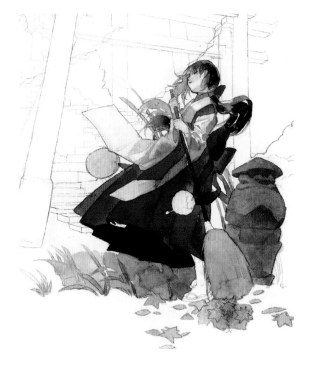

7 画草丛的时候，我是"一块一块"地画的。草丛是绿色的，但是为了让颜色不那么单调，我同样混进了一点其他的颜色，不过整体还是那种暖暖的黄绿色。最后用更深一点的草绿色画出一根一根的草。

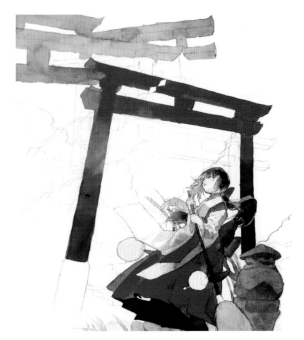

8 画鸟居。鸟居的颜色从后到前，是从浅浅的橘红色到浓郁的深红色，表现一种阳光微微斜照的感觉。想象在阳光的照射下，闪闪发光的雾气萦绕在鸟居的柱子周围，使得近处的柱子鲜艳，而远处的柱子变浅、变金。

画柱子时，可以按照自己的喜好调色。画到柱子的底部，我不禁将红色加深了，还混入了一些紫灰色。用黑色画最下方柱子的底部，并给靠近裙子的那部分柱子混入一点红色。

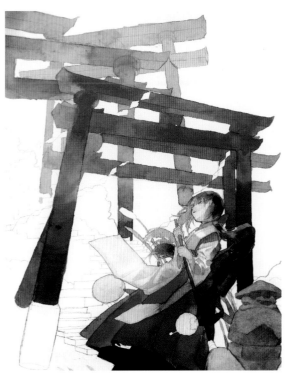

9 我把后面柱子的颜色降灰了，没有前面那么深，也没有那么鲜艳了。

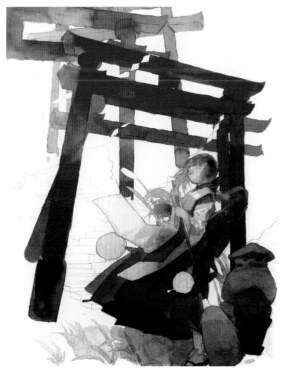

10 这时，我发现整张画右下角的颜色有点浅，于是整体加深了右下角的颜色。

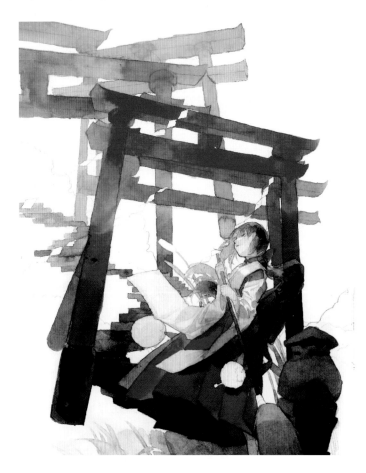

11 绘制阶梯。和鸟居一样，越往后的阶梯颜色越浅，倾向于金黄色；越靠前的阶梯颜色越深，倾向于青黑色。另外，每个阶梯的颜色都是不一样的，深浅也各不相同。除了整体的大光效，阶梯的体积关系也很重要。虽然体积方面我处理得不够好，但把阶梯整体的颜色画得很丰富，让它作为一个重要元素穿插在画面里，效果也不错。

12 后面云层的颜色也是渐变的。画底色时，越往左上角，颜色就越偏浅黄或浅金色，反之就越偏蓝紫色。这里底色要画浅些，不然后面再想继续深入就很难了。云层的阴影是一层一层慢慢画的，虽然有点复杂，但最终的效果能给人一种立体感。画阴影时，我用毛笔蘸上颜料，先将明暗交界线一点点地"点"出来，再加水往下稀释。

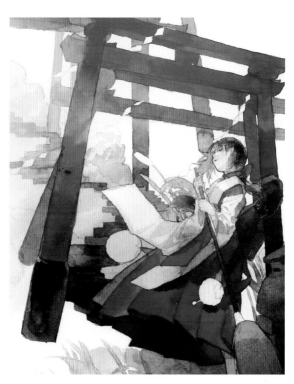

13 画完第一层就画下一层，注意体块的疏密关系，耐心地进行下去。

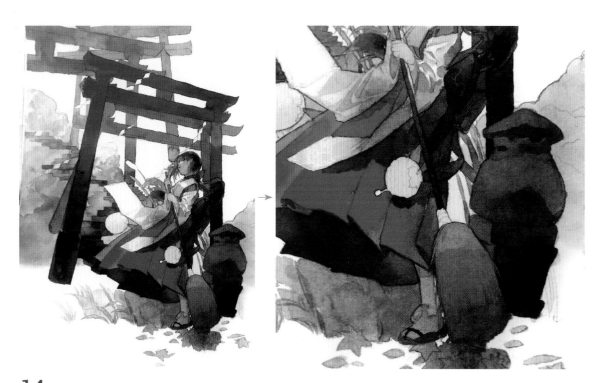

14 画云朵阴影的时候也要注意色彩，这里的阴影是倾向于蓝紫灰的。注意，我们要把整个云层看成一个整体，不能单纯地抠阴影。画的时候要时不时抬起头来，看看整体的颜色，再继续画局部。要记住，单块颜色好看并不是什么值得骄傲的事，只有整体的颜色和谐、好看才有意义。另一边的云层也如法炮制。

15 刻画少女头部颜色。主要是调整了一下头部的大概颜色。我在鼻子和颧骨以下的地方又加了一层阴影，同时用浅浅的橘红色模糊了一下脸部周围的头发，使头发更具通透感。靠前的头发也加深了一点，最后用红色勾勒了一下轮廓的边缘。

16 画草地的阴影。草地上的阴影其实主要是裙子的投影，颜色更深，也更暖一点。如果单独把这块颜色提取出来，会发现其实是直接用棕色画的，只有边缘混了绿色。但因为草地的颜色本身就偏暖灰，这样用棕色就比较合理。

整体调整

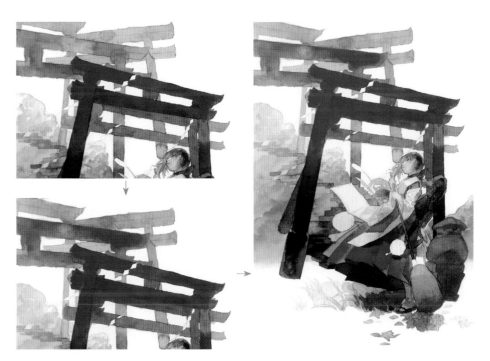

1 我调亮了鸟居整体的颜色，用NICKER的荧光色提亮了部分颜色。

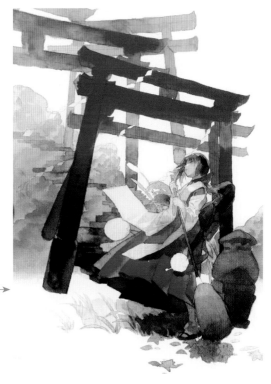

2 用NICKER提亮了红色裙子上阴影的边缘。

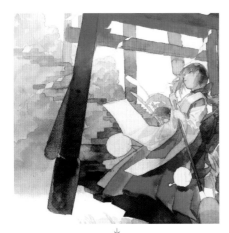

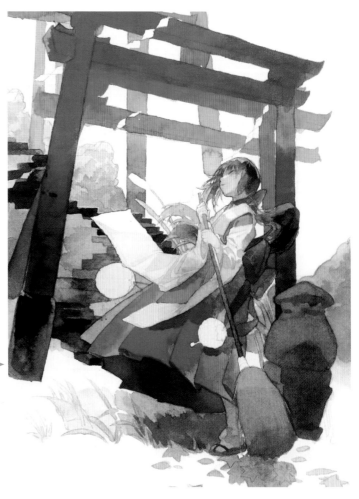

3 加深了阶梯的颜色，同时提亮了裙子的高光。要注意的是，画阶梯的时候不要太死板，只要保证整体颜色更深一点就可以。我用开明的白墨水来画裙子的高光，蘸色要浓郁，才能厚厚地盖住下面的布料。

小贴士

大家可以看出，我一直在有意识地调整画面不完善的地方。没有人可以一下子就画到让自己100%满意，一定要耐下心来，慢慢调整，画出想要的画面。

在画的过程中，看着自己的画，可以反复问自己：我想表现的画面和情感表达出来了吗？如果没有，那是因为哪里做得不够好呢？不断审视，不断调整，画面总会慢慢变成自己想要的样子。千万不要画了一点就觉得画好了，也不去思考自己的画面毛病在哪儿，把图晾在一边，是很难进步的。

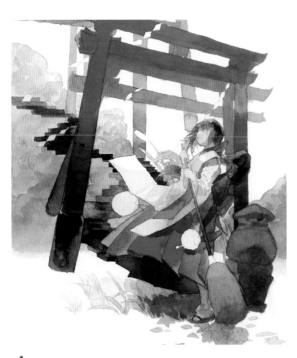

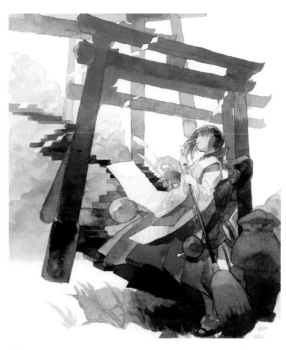

4 继续刻画人物细节。

5 刻画铃铛阴影的暗面。我用黄色勾勒了一
下白色高光的边缘，强化亮暗对比。同时还用
NICKER浅浅的荧光红为红色衣服的亮面提高了
饱和度，使它颜色更加鲜艳。

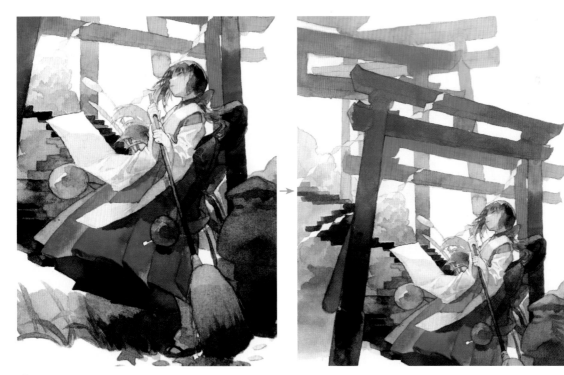

6 白色的纸片也要画出明暗关系，把处于鲜艳的红色或者空白之中的纸片画成灰色；处于云层之
中的纸片，可以用白墨水提亮一下颜色。

7 细致刻画一下前面的铃铛，铃铛的亮面用NICKER的黄色提亮，暗面用NICKER的红色画出反光。

8 用不同的红色画出枫叶。接着整体加深一下暗部，并且用红色的透明水彩将底下草地的颜色也加深。

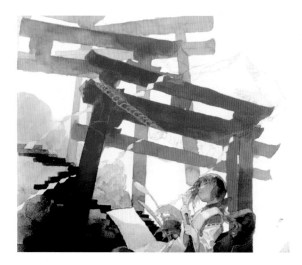

9 最后我们再看看整个画面，会发现上半部分有些单调，于是我又添加了一些元素——鸽子和绳结。首先画出线稿。

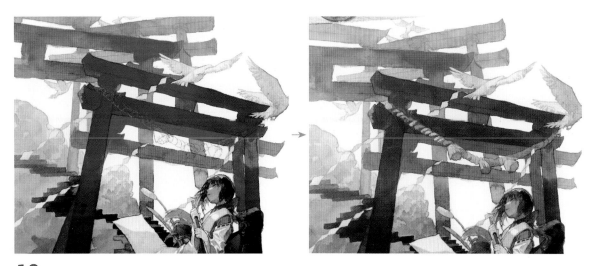

10 用NICKER不透明水彩给鸽子上色，绳结也用了NICKER上色。

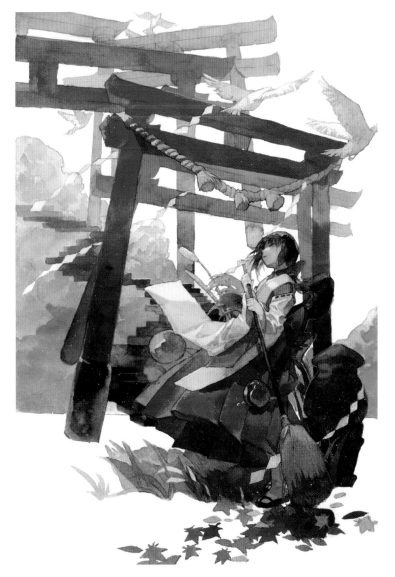

11 最后我用电脑修了一下颜色，把飞鸟和绳结的颜色变暖，这张图就完成啦。

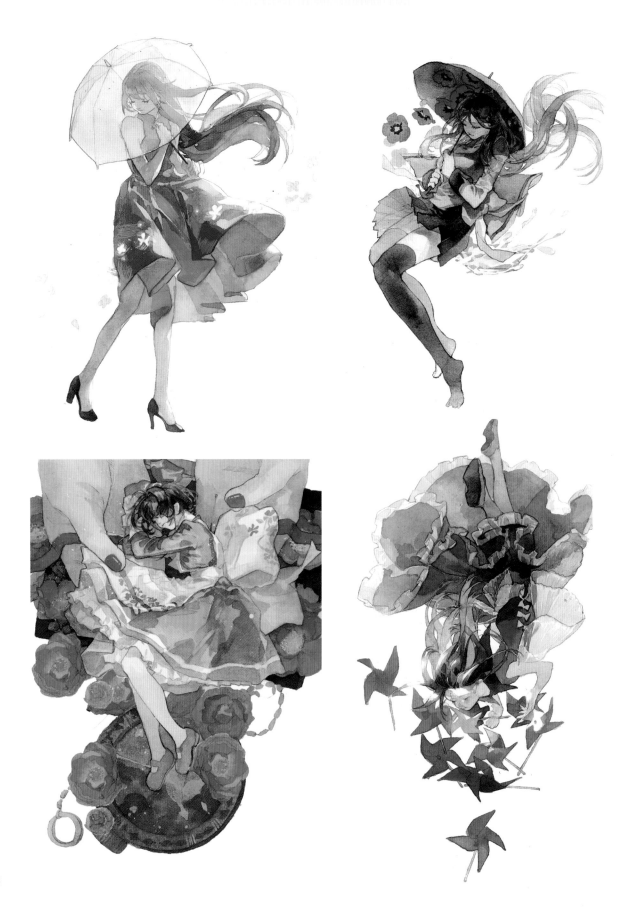

行走在宇宙中

——夏小鲟教你表现光影

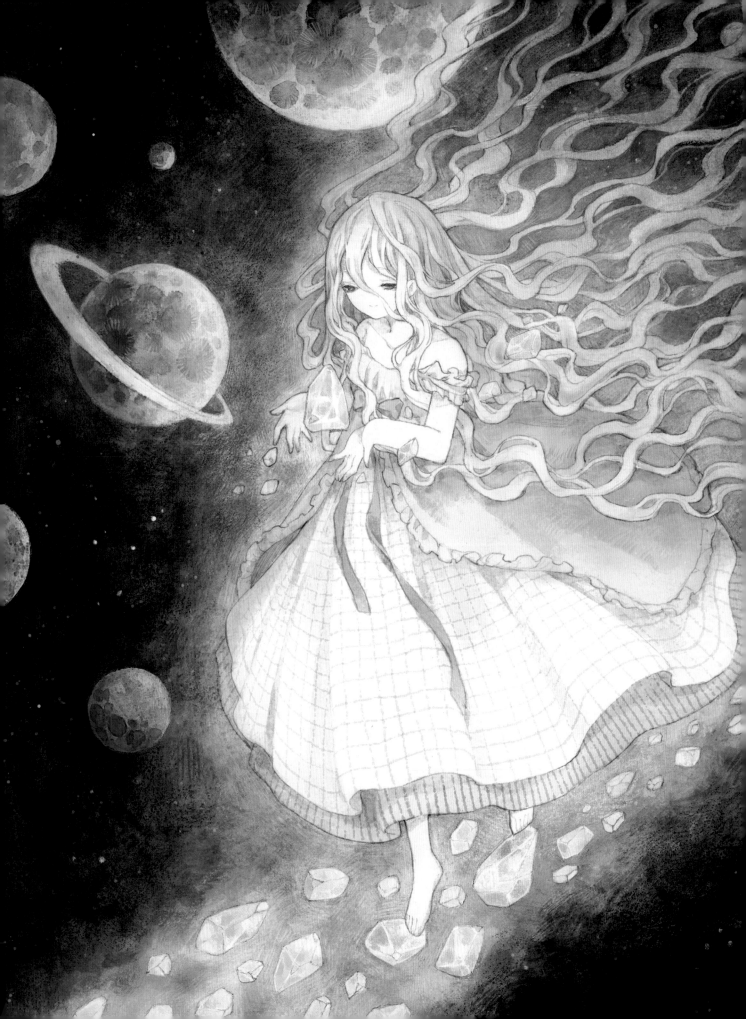

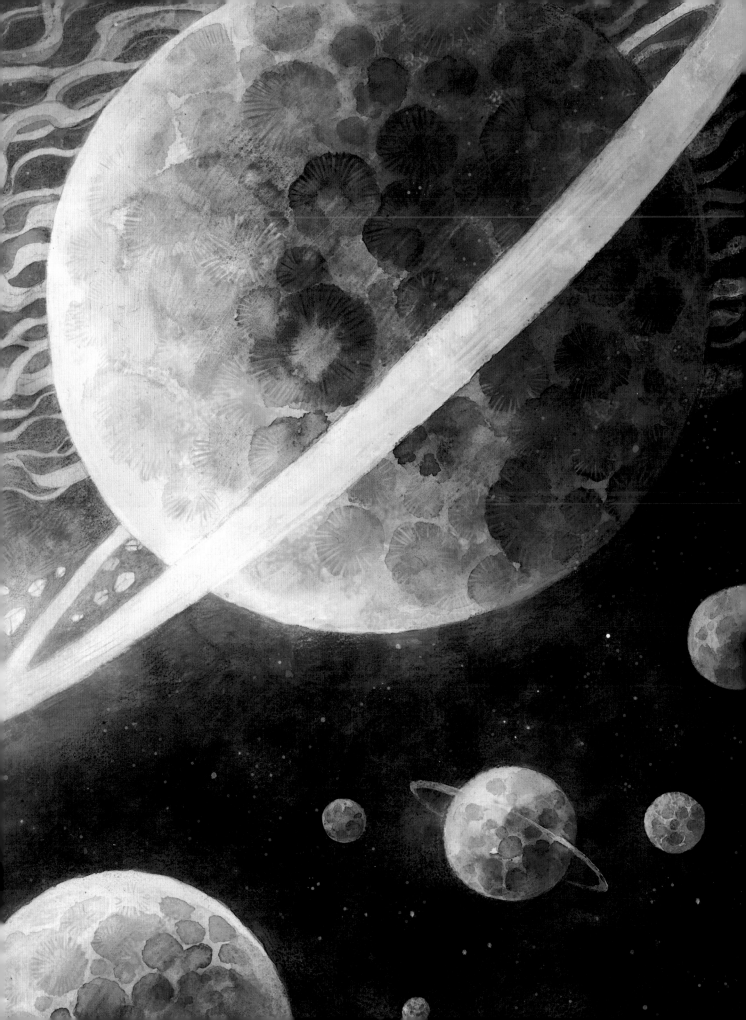

夏小鲟

大家好，我是本次的特别嘉宾——夏小鲟。

之前在《水色森女馆：全明星水彩画师技法大公开》一书里给大家讲解过森系少女的画法，这次我带来了新图哦。

这本教程集的主题是"光"，而我刚好也在画一个关于少女和发光小星球的系列，和这次的主题不谋而合，因此就想要创作一张少女行走在宇宙中碎石带的画面。在脑海中想象了大致构图之后，便开始下笔了。

草图与工具

草图

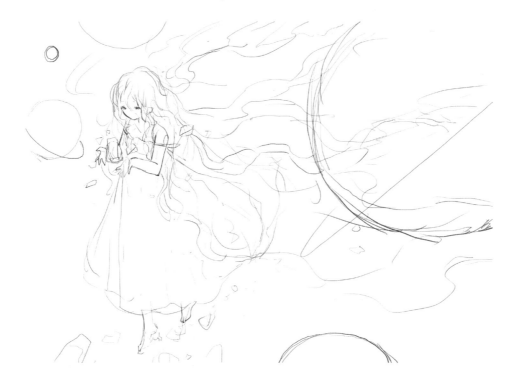

 工具

纸张：哈内姆勒的塞尚300g细纹画纸。

铅笔：Tombow MONO graph自动铅笔（0.3mm）、MUJI低重心自动铅笔（0.5）、Roting 300自动铅笔（2.0mm），笔芯均为2B。

毛笔：农耕笔庄的一品玉书、水自闲的红颜、MONET快乐共享。

彩铅：霹雳马油性彩铅。

颜料：荷尔拜因水彩颜料、荷尔拜因新颜彩、M.Graham水彩颜料。

辅助工具：喷壶、纸巾、石膏底料、排笔、油画刷、吹风机。

 预上色

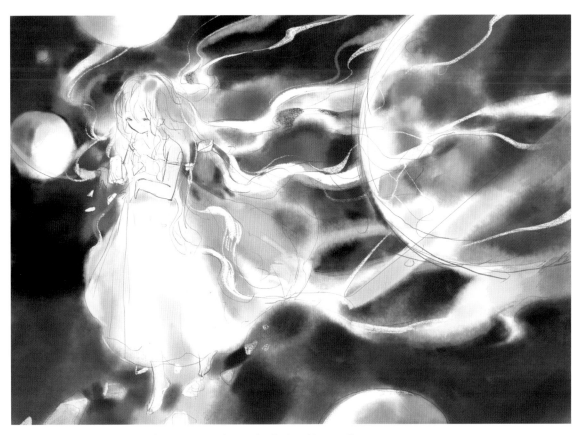

我选择在软件中绘制草图，比手绘更方便修改和构图调整。

此次使用的是iPad pro中下载的APP "Procreate"来绘制，用的笔是Apple Pencil，这个组合比电脑+数位板要更方便携带，Procreate中也拥有更多模拟手绘的笔刷。

画完线稿后，在线稿图层下方新建一个图层，进行预上色，预上色的好处是可以在软件中快速确定手绘稿想要的效果，把握整体光源以及色调，减少在手绘过程中可能出现的错误。

线稿

 绘制草图

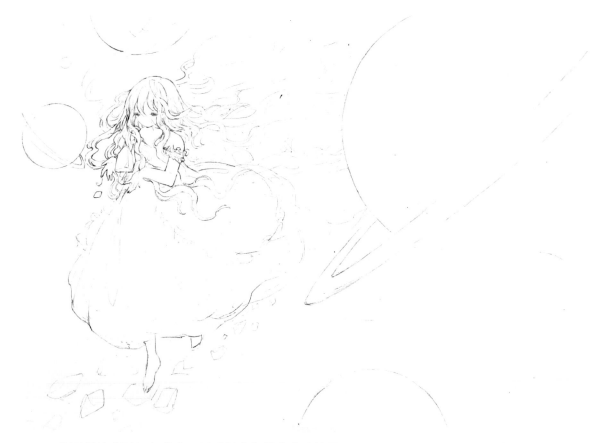

将画好的草图打印出来，用透写台勾勒出大致构图。

细化线稿

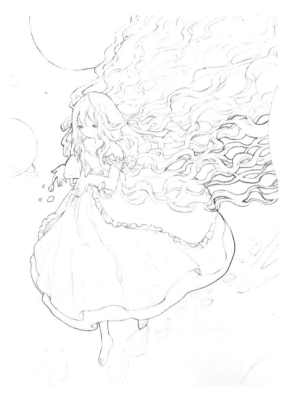

使用0.3mm自动铅笔绘制细节，0.5mm自动铅笔强调边缘，2.0mm自动铅笔排背景线。

我分别用三种粗细的铅笔来画，主要是想要增加画面的层次感和肌理感。

耐心勾画线稿，直到整张图完成。

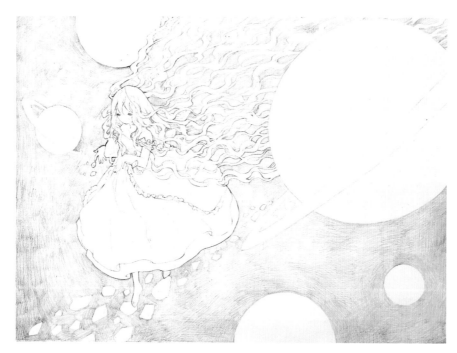

线稿完成效果图

浸湿画纸

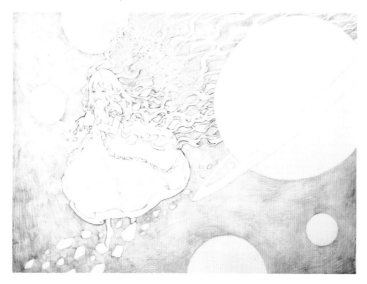

　　由于有需要大面积晕染的背景，所以我选择使用湿画法。均匀地将画纸湿润，未均匀之处可以用喷壶补一点水，用排笔刷匀。

　　特别说明：想要使用湿画法的话，请尽量使用棉浆纸。

　　不过，这一步出现了小小意外：由于塞尚纸似乎是分正反面，我购买的这一批纸中，粗糙的一面脱胶严重，而我不小心使用了粗糙的一面。因为画完线稿才发现这个问题，所以我后面会使用一些补救方法来完成作画。如果有同学也想使用多层上色的湿画法，那纸张方面还是选用阿诗比较保险。

 铺大色调

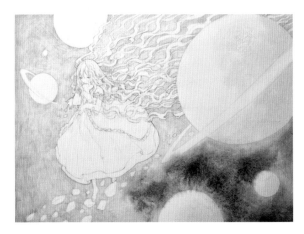
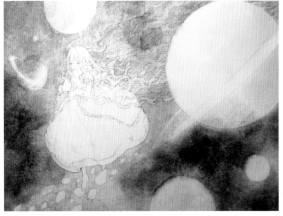

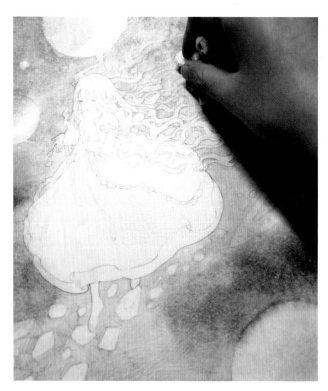

　　首先在脱胶的纸上晕染大色调。这一步只能画淡淡的一层，因为脱胶后就无法承载多次的晕染了，颜色会被迅速吸进画纸里。可以趁着没干时，用纸巾做出一些深浅不一的肌理感。

　　接着用同样的方法给小星球晕染上颜色。

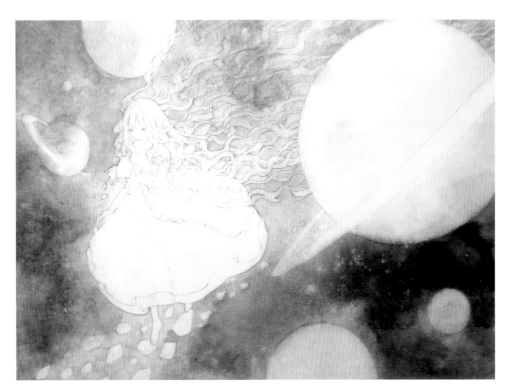

初步效果图晕染

 刷底料

　　因为想要绘制出更厚重的感觉，而纸张却无法承载多次上色，所以我使用了一种辅助材料：石膏底料。石膏底料是一种白色的混合黏合剂，多用作布面、木板等特殊材料的底层涂料，它本身的吸色性比较好，可以改善这些材料不易上色的问题。由于石膏底料具有这样的特性，用在脱胶的水彩纸上，也会让画面有一定的改善。

　　与刷其他辅助材料不同的是，石膏底料类似于不透明的白色颜料，会覆盖掉底下的线稿和颜色。因此这里根据画面需要，我调整了局部的厚度。

　　我用油画刷刷出较厚的底料，用于制造小星球表面的粗糙感，而在其他背景部分，使用了快乐共享水粉画笔刷出较薄的均匀的效果，可以透出一部分底部色彩，形成隐约的肌理感。

　　在干掉的底料上尝试着色，可以看到已经能够进行混色以及多层着色的深入创作了。

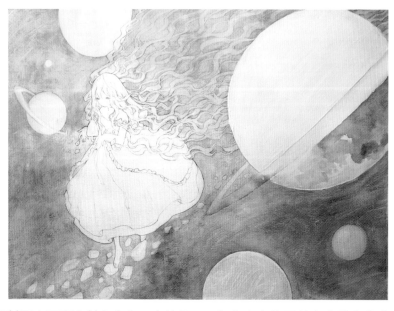

　　由于水性颜料画在石膏底料上会有一定的晕开，加上白色的覆盖力会盖住线稿，因此没有给人物刷底料。

 在底料上上色

　　等底料干透，就可以继续上色了，心急的话可以使用吹风机吹干，注意不要距离太近。可以看到，随着刷底料的肌理不同，画面也出现了不同的肌理质感。

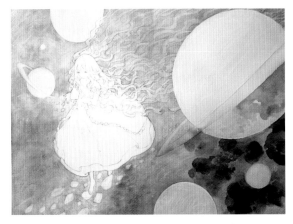 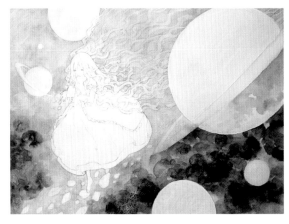

　　慢慢地将颜色铺满背景。这里混合使用了颜彩和水彩颜料：需要体现厚重感的地方用颜彩，需要体现透明感的鲜艳部分用水彩。由于是综合材料作画，加上可以叠画很多层，方式和思路不用太拘谨，只要能达到期待的效果就行。

 细节

 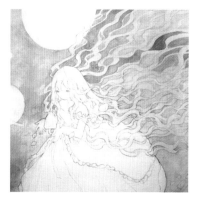

　　深入绘制头发和小星球的细节，此时可以调配干一点的颜料来作画。为了使头发间隙的颜色能够尽量统一起来，最好一开始就调够需要用到的颜色量，然后再分块上色。

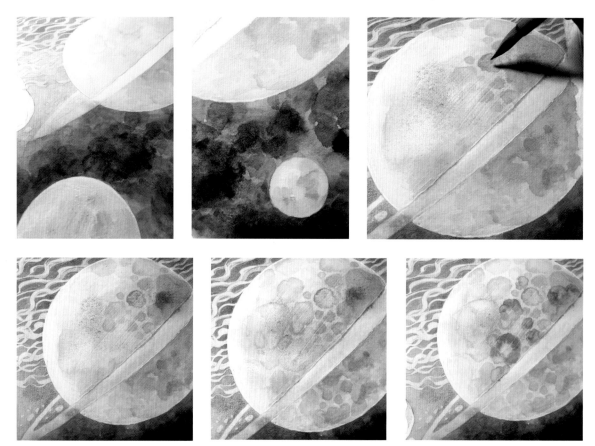

　　而小星球的细化则更加偏重于肌理感，因此不需要将颜色调得太匀，可以用两支笔交替混色。

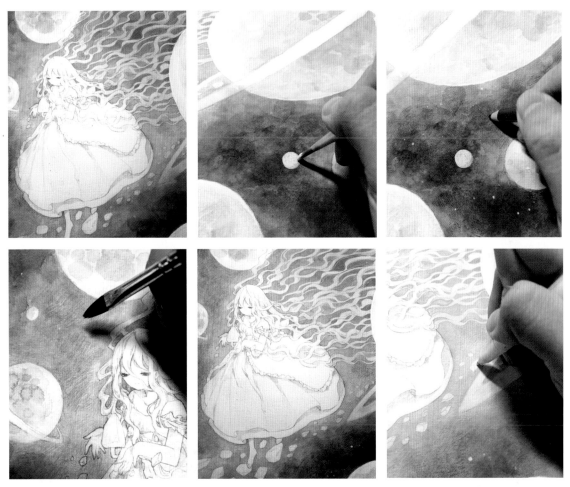

　　接下来继续深入画细节。增加一些女孩子身上的细节，同时用底料增加一些小星球和小星星，补充构图的空白。用彩铅补充颜料不均匀之处，加强肌理感。用干燥的笔尖刷出笔触感，用高光笔提亮发丝、碎石的浅色部位。

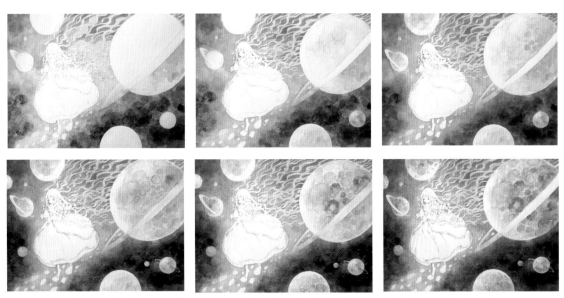

　　看看逐步丰富起来的整体效果吧！记得在画细节时，要随时回到全局层面来观察哦！

后期处理

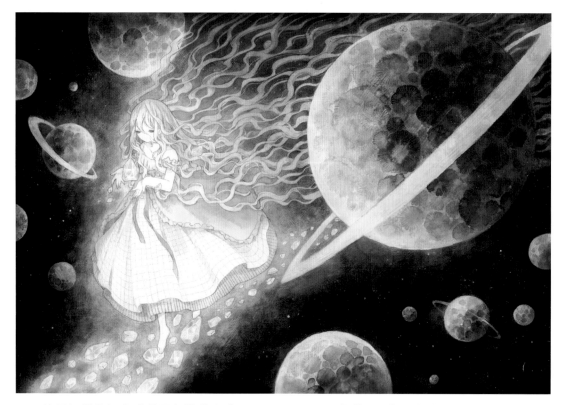

　　使用扫描仪把完成的画扫描进电脑，用Photoshop再次进行局部的细化和深入。加入一些在手绘时没有想到的细节，并使用"曲线""色阶""可选颜色"等功能调整色调后，这张画就完成啦！